高等教育艺术设计精编教材

构成基础

张贵明　主　编
王力强　副主编

清华大学出版社
北　京

内 容 简 介

本书以基础设计思维、能力培养为核心,重视学生审美认知、设计思维与应用能力的培养,强调构成的基本内容与形式美法则的认知及设计理念的传达。同时,全书采用多元化的项目开展方式,强化了设计与应用的链接,适应设计基础教学应用性改革的要求。全书内容思路清晰,实训项目操作性强,应用性契合度高。同时本书结合教学实践经验的梳理,优化课程开展方式,可以获得明显的教学效果。

本书可作为高等院校艺术设计相关专业的教材及艺术设计从业者、爱好者的参考资料。

本书封面贴有清华大学出版社防伪标签,无标签者不得销售。
版权所有,侵权必究。举报:010-62782989,beiqinquan@tup.tsinghua.edu.cn。

图书在版编目(CIP)数据

构成基础/张贵明主编. —北京:清华大学出版社,2019(2025.1重印)
(高等教育艺术设计精编教材)
ISBN 978-7-302-52238-6

Ⅰ. ①构… Ⅱ. ①张… Ⅲ. ①构图学-高等学校-教材 Ⅳ. ①J061

中国版本图书馆 CIP 数据核字(2019)第 014984 号

责任编辑:张龙卿
封面设计:陈昊靓
责任校对:袁 芳
责任印制:沈 露

出版发行:清华大学出版社
 网 址:https://www.tup.com.cn,https://www.wqxuetang.com
 地 址:北京清华大学学研大厦 A 座 邮 编:100084
 社 总 机:010-83470000 邮 购:010-62786544
 投稿与读者服务:010-62776969,c-service@tup.tsinghua.edu.cn
 质量反馈:010-62772015,zhiliang@tup.tsinghua.edu.cn
 课件下载:https://www.tup.com.cn,010-83470410
印 装 者:三河市天利华印刷装订有限公司
经 销:全国新华书店
开 本:210mm×285mm 印 张:12 字 数:347 千字
版 次:2019 年 6 月第 1 版 印 次:2025 年 1 月第 15 次印刷
定 价:69.00 元

产品编号:080584-01

前 言

新型教材的编写应立足于新时代高等教育艺术设计学科的应用型需求,将艺术设计理论与实践技能融会贯通。本书从内容选材、教学方法、学习方法、技能提升等方面突出构成的专业基础性特点,突破单一化的训练形式,突出综合性、应用性的特征。

全书共分4部分13章,从不同的方面系统、完整地讲解了构成的基本概念、表现技法、设计流程以及思维方式的训练。全书思路清晰,体系完整。

第一部分介绍平面构成,主要学习二维空间内造型要素的大小、位置、疏密、对比等与视觉审美的关系,通过初步学习视知觉与视觉心理学,运用形式美法则原理进行二维空间内形式美的创造。第二部分介绍色彩构成,主要学习色彩的基础知识、色彩的提取与重构,通过色彩搭配进行情感表达。第三部分介绍立体构成,主要学习三维立体空间内对象的美学构成问题。第四部分主要学习将构成的方法、规律、观念运用到实践中,包括在视觉传达艺术、环境艺术、工业设计、服装设计等方面的应用。

本书由张贵明主编,王力强担任副主编,刘超英、闫润扬、郝晨榕等教师也参加了编写。

本书在编写过程中难免有不妥之处,恳请专家及同人批评、指正。

<div style="text-align: right;">
编 者

2019年1月
</div>

目 录

第一部分　平面构成

第1章　平面构成的基本元素

1.1　平面构成基本元素之一——点 ... 3
1.2　平面构成基本元素之二——线 ... 10
1.3　平面构成基本元素之三——面 ... 18

第2章　平面构成的形式美法则

2.1　对称 ... 23
2.2　均衡 ... 24
2.3　秩序 ... 25
2.4　韵律 ... 26
2.5　变化 ... 26
2.6　统一 ... 27

第3章　平面构成的形式

3.1　平面构成的基本形与骨骼 ... 29
3.2　重复构成 ... 29
3.3　近似构成 ... 33
3.4　渐变构成 ... 36
3.5　发射构成 ... 39
3.6　特异构成 ... 42
3.7　对比构成 ... 45
3.8　肌理构成 ... 48

第二部分 色彩构成

第4章 色彩构成的基本元素

4.1 色彩的分类 ······ 54
4.2 色彩的三要素 ······ 56
4.3 色彩推移和色彩混合 ······ 58

第5章 色彩构成的提取与重构

5.1 色彩的采集 ······ 63
5.2 色彩的表现形式 ······ 63
5.3 色彩的重构 ······ 68
5.4 色彩构成的形式美 ······ 69

第6章 色彩的对比与调和

6.1 色彩的对比构成——色相、明度、纯度 ······ 73
6.2 色彩的对比构成——面积 ······ 78
6.3 色彩的对比构成——形状 ······ 79
6.4 色彩的对比构成——位置 ······ 79
6.5 色彩的对比构成——冷暖 ······ 80
6.6 色彩的调和构成——共性 ······ 81
6.7 色彩的调和构成——面积 ······ 85
6.8 色彩的调和构成——秩序 ······ 85

第7章 色彩的情感表达

7.1 色彩的心理表达 ······ 87
7.2 色彩的联想表达 ······ 88

第三部分　立 体 构 成

第8章　立体构成的认知

- **8.1** 立体构成的基本概念 · 99
- **8.2** 自然形态的立体造型 · 103
- **8.3** 非自然形态的立体造型 · 107
- **8.4** 立体构成与平面构成、色彩构成的联系与区别 · 109
- **8.5** 学习立体构成的意义 · 109
- **8.6** 立体形态概况 · 110

第9章　立体造型的基本元素

- **9.1** 立体构成基本元素之一——点 · 115
- **9.2** 立体构成基本元素之二——线 · 118
- **9.3** 立体构成基本元素之三——面 · 123
- **9.4** 立体构成基本元素之四——体 · 125
- **9.5** 立体构成基本元素之五——空间 · 128

第10章　立体构成的材料与空间造型表现

- **10.1** 立体构成材料的分类 · 132
- **10.2** 立体构成材料的综合特性 · 138
- **10.3** 立体构成的空间造型表现——对比与调和 · 139
- **10.4** 立体构成的空间造型表现——对称与均衡 · 143
- **10.5** 立体构成的空间造型表现——尺度与比例 · 144
- **10.6** 立体构成的空间造型表现——节奏与韵律 · 145
- **10.7** 立体构成的空间造型表现——联想、想象与意境 · · · · · · · · · · · · · · · · · 147

第四部分　构成的应用

第11章　平面构成的应用

11.1 平面构成在视觉传达设计中的应用 · 153

11.2 平面构成在环境艺术设计中的应用 · 155

11.3 平面构成在工业设计中的应用 · 160

11.4 平面构成在计算机软件中的应用 · 162

第12章　色彩构成的应用

12.1 色彩构成在包装设计中的应用 · 164

12.2 色彩构成在室内设计中的应用 · 166

12.3 色彩构成在服装设计中的应用 · 168

12.4 色彩构成在产品设计中的应用 · 171

第13章　立体构成的应用

13.1 立体构成在服装设计中的应用 · 173

13.2 立体构成在雕塑中的应用 · 175

13.3 立体构成在工业设计中的应用 · 176

13.4 立体构成在包装设计中的应用 · 177

13.5 立体构成在环境艺术设计中的应用 · 180

13.6 立体构成在3D设计方面的应用 · 182

参考文献

第一部分

平面构成

平面构成是融集了感性的体会与理性的分析相结合的一种表现形式,借助视觉认知思维与视觉符号的形式进行研究,分析形式美的存在形式与规律,为艺术设计相关专业提供参照。

第1章 平面构成的基本元素

学习要点：

- 认识平面构成的基本元素。
- 理解点、线、面的性质及视错觉。
- 掌握点、线、面的构成训练表现。

1.1 平面构成基本元素之一——点

1.1.1 点的认知

结合对于设计艺术的认知来进行分析，点可以作为造型设计的基础，是平面构成中的基本元素单位。在进行构思表现的过程中，不仅要关注点的大小，还应关注点的位置，不同位置中的点对于视觉的引导差异巨大。然而，对于点的理解不应拘泥于狭隘的认识，而是一个相对的过程，要结合实际情况而定。不同点的组合产生的视觉效果千变万化，灵活运用可以产生形式感强、内容丰富、意味深长的视觉感受与标识，传递有效的视觉信息内涵。就形状而言，点具有以下两方面的特点。

点作为一种抽象化的元素，可以从实际的物象中进行提取，寻求借鉴。在理解点的性质时应具体问题具体分析，点是一种感受性的元素。就如同乒乓球相对于篮球来说是小的，而篮球相对于地球来说又可以把篮球作为点的元素，以此类推，便体现出平面构成中的点的特性，否则将会失去真正的对于点的理解与运用。在进行运用表现时，把点看成是视觉化的因素就好理解了，是相对的，却是有范围规范的一面。从直观的认知来理解，点往往被看成是圆形的，而基于平面构成中点的形状来说，以上的认识有失偏颇。按照点的外形特点可以将点分为：圆形的点、三角形的点、正方形的点、长方形的点、多边形的点等具有规则形状的点及一些不规则形状的点（见图1-1）。

从以上角度进行分析，可以把点概括地分为两类：规则形的点与不规则的点，规则形的点显得具有规范性、秩序性、设计性，不规则的点呈现出开放性、灵活性、散乱性、表现性及情感性的特点。

对于点的形可以简单概括为：具象化的形与抽象化的形。具象化的形别具特色，包括弯月形、露珠形、桃心形、水滴形等样式；抽象化的形具有良好的呈现性，包括正方形、长方形等方形类，正圆形、椭圆形、半圆形、扇形等圆形类以及多边形、菱形、三角形等角形类（见图1-2）。

⬆ 图1-1 点的外形特点

⬆ 图1-2 具象化的点与抽象化的点

1.1.2 点的性质

点作为视觉化的元素,具有重要的视觉引导作用,对点进行有效的组织与布局将会引起人们良好的视觉享受与内心的反应。点的作用的发挥是在一定的空间、环境范围之内的,同时与点的位置关系、大小样式、形狀特点等有着密切的关系。

一个点在平面化的运用中具有很好的聚焦作用与吸引性。可大概分为以下几种情况:当点处于正中间位置时,显得稳定、淡然、从容;当点处于中间偏上的位置时将呈现升腾的、愉悦的、上升的效果;当点处于中间偏下的位置时,具有低沉、失落的感受;当点处于右上角或左上角时,分别体现出向右上方或是向左上方的动感及视觉的引导性;而处于右下角与左下角的点各自体现出角落中的停止与视觉失衡的感受(见图1-3、图1-4)。

两个点在二维平面中的运用,由于相互之间的作用,会产生不同的效果;在进行组合的时候会受到大小、虚实、位置等不同因素的影响,寻求一种视觉平衡的关系,更多体现出的是两个点的视觉化关系(见图1-5、图1-6)。

三个点的平面化运用,受到位置关系、排列方式的不同,呈现的视觉效果也不相同,却彰显了趣味性的存在(见图1-7、图1-8)。

🔸 图1-3 点的位置之一

🔸 图1-4 点的位置之二

🔸 图1-5 两个点的大小关系

🔸 图1-6 两个点的虚实关系

🔸 图1-7 三个点的位置关系

🔸 图1-8 三个点的排列方式

超过三个点的布局关系，组合方式更加灵活多样，产生的视觉效果能够体现出动态感、对比感、疏密感及浅空间层次效果的微妙变化（见图1-9、图1-10）。

图1-9　多个点的布局关系之一

图1-10　多个点的布局关系之二

基于点的不同形态，呈现的视觉、心理感受也别具特色。可以简要地概括为点的不同类型的认知。例如，方形的点在视觉化的作用下呈现出厚重感、朴实感、正直感的特性；圆形的点体现出饱满感、圆润感、充实感；不规则形状的点会给人以自由性、灵活性、情感性的联想。

当然，在不同的氛围与表现中，相应的变化也会产生，所有的感受都不是程式化的诉说，体现的是抽象化点的元素在人的认知、联想、想象、表现下的视觉与知觉的统一。

相同点的组合关系也受到各种因素的影响：点与点之间的距离、点与点之间的组织排列方式等因素的影响。相同点的组合在视觉的作用下容易产生线化的效果：相同点的水平线化效果给人呈现出平稳性的感受；相同点的垂直线化效果呈现出刚毅、正直的感受；相同点的倾斜线化效果表现出一种不平衡、动态的感受；相同点的弧性线化效果呈现出曲线的、灵动的感受；合理化的、秩序化的相同点的大小的变化呈现出节奏感、空间感、韵律感（见图1-11）。

图1-11　相同点的线化组合形式

1.1.3　点的视错觉

视错觉是视觉的反应与客观存在事物不符的一种状态。对于视错觉的认知要结合点的形态、虚实、位置及客观条件带来的影响，应趋利避害，充分发挥视错觉现象的作用，体现出设计感、现代感与思维性。

视错觉的产生受到很多元素的影响与制约,处于同一环境中的大小相同的两个点,黑底上的白点比白底上的黑点更具有张力性与凸显性(见图 1-12)。

⬆ 图 1-12　点的视错觉

相对应的同等大小的两个点处于不同的范围之内时,呈现的视觉感受也各不相同,当周边围绕的点的形状大于此点时,显得有一些衬托与避让该点的感觉,就会有一种张力感、外拓感(见图 1-13)。

⬆ 图 1-13　周围环境对于点的视错觉的影响

由于受到视觉化因素的影响,同样大小的两个点所处的位置不同,视觉感受也会不同,处于正上方的点,从视觉效果上来看要比正下方的点略大,更容易受到关注,与人的视觉欣赏习惯有着密切的关系(见图 1-14)。

⬆ 图 1-14　点的位置形成的视错觉

1.1.4 点的构成

根据不同的构思与需求,在进行表现时,应注重各元素的大小、虚实、疏密等方面的对比关系。同时,要进行适度的概括、提取与变化,形成具有秩序感、视觉化、形式感的样式,更好地体现出不同的视觉效果特色。对于点的构成的理解要从开放性的视角来进行,具体有以下几个方面。

1. 等点构成

等点构成的形式是运用点的相同特性而进行的组织与布置,形式灵活多样,呈现出效果丰富的图形,经常被运用到设计中;对于等点构成的合理运用,将会产生良好的秩序化、节律性的效果,体现别具特色的构成样式(见图 1-15、图 1-16)。

图 1-15 等点构成之一

图 1-16 等点构成之二

2. 差点构成

运用大小、形状不同的点来进行表现时,结合构思,产生具有审美性、形式感、律动感的效果(见图 1-17、图 1-18)。

图 1-17 差点构成之一

图 1-18 差点构成之二

3．网点构成

结合一定的表现规律对点进行合理化的、秩序化的重复、变化,演化成网点形式。网点的组合、布置中呈现的秩序性、审美性、艺术性的效果明显,体现出良好的实效性(见图 1-19、图 1-20)。

图 1-19　网点构成之一

图 1-20　网点构成之二

技能提升与训练

训练内容：点的构成。

训练项目：等点构成、差点构成、网点构成。

项目要求：结合现实生活的感受与体验,从实际的物象中寻求灵感,从不同的角度拍 10 幅与点的构成相关的照片素材。运用拍摄的素材进行点的抽象元素的概括与提取,在此构成中可以适当地进行取舍与变化。

(1) 等点构成。运用同等的点进行构思与表现,完成一幅创意新颖、形式感强的点的构成作品,不局限于点的形状、大小。运用点的元素的数量要达到良好的视觉效果,不应显得太空泛,注重各元素在画面上的布局,符合形式的审美要求。将白卡纸裁切为 24cm×24cm 的尺寸,并进行构思表现,采用手绘的方式完成,完成后可进行适当的装裱(见图 1-21、图 1-22)。

(2) 差点构成。运用拼贴的方式完成一幅差点构成的作品,可以灵活运用具象化的形或抽象化的形。相关要求同等点构成。

具体操作：首先,构思好要运用的点的形状及数量,运用相应的工具进行裁剪;其次,合理摆放各元素的位置,并进行适当的调整,直至呈现最佳效果;最后,运用白乳胶、502 胶水等黏合剂进行粘贴固定。

(3) 网点构成。在进行项目训练的过程中,要把握相应的主次关系的安排、构图布局的合理性及层次感、秩序感的把握,运用好网格线的组织形式及排列关系,并结合实际进行灵活运用。

具体操作：制作方式可概括为两种,选择合适的形式进行制作,可灵活运用与掌握。

① 首先,确定好正方形,并在正方形的尺幅内构思、表现出网格的形式;其次,将提炼的点的元素进行布局,合理安排在设计好的网格内;最后,进行适当的调整,让画面显得更加符合视觉效果。

图 1-21　等点构成之三

图 1-22　等点构成之四

② 首先,制作细密的网格;其次,由于网格线中的网格体现出点的构成关系,可以按照一定的规范进行填图;最后,进行适当的调整,让画面显得更加符合设计的效果,呈现良好的视觉感。

1.2　平面构成基本元素之二——线

1.2.1　线的认知

线的形式作为一种重要的构成元素,从生活的物象中可以进行相应的借鉴,提供转化的依据。从简单化的理解来分析,线可以看作点的运动轨迹的留存。

在理解的过程中,结合视觉化的构成表现,可以把线看作是一个相对的形式。线能够呈现一定的长度与宽度,并且与面的形式有着密不可分的关系,在一定情况下可以进行适当的转化,具有良好的可塑性与表现性。在视觉化的理解中,线的元素具有一定的方向引导性及表现为空间位置的占有,体现出表情达意的重要作用。

结合点到点的不同方向的轨迹变化呈现出不同的形式,无论是直线、曲线、斜线、相对规则的线还是不规则的线,都体现出线的不同方面。

1.2.2　线的形态与分类

线的表现性、引导性与标识性体现出重要的属性。线的形态多样,但可以简要地概括为直线与曲线两种主要的形式,而在两种形式的基础上又可以演化出多种形式,具有很强的变化性与表现性。

线的构成中,要认真分析线的呈现方式与状态。对于直线,可简单地分为水平线、垂直线、倾斜线、交叉线、平行线等形式(见图 1-23)。曲线可分为波纹线、弧线、旋涡线、圆形线、几何曲线等形式(见图 1-24)。

图 1-23　直线的形式

图 1-24　曲线的形式

1.2.3　线的性质与表现

线作为一种视觉化的表现元素，可呈现出不同的视觉感受，具有人为化赋予的性格特征。在不同的形式中，可以看出线性格化的一面，线的长短的对比、粗细的变化、曲直的表现都能体现出不同的性格特性。而在此过程中的虚实对比关系、曲闭开合关系的程度也会体现出不同的线的性格与表现。

垂直线能够体现出：果敢、正直、积极、刚毅、伸张、力度、挺拔、通透，大多用来形容男性的性格。

水平线能够体现出：舒缓、安宁、平稳、沉寂、单一、祥和、开阔。

斜线能够体现出：不稳定、动感、不安。

曲线能够体现出：优美、韵律、动态，大多用来形容女性的性格。

长线能够体现出：畅通、延绵、延伸。

短线能够体现出：简洁、紧迫。

粗线能够体现出：浑厚、力量、厚重。

细线能够体现出：纤弱、轻盈、微细。

折线能够体现出：转折、变化、呈现方向、空间的引导。

对于线的运用，可以表现出不同的感受与情感。线的粗细、长短、急缓、轻重等都能传达一定的情绪、情感，结合不同的疏密、秩序、虚实等关系将会产生不同的心理反应与感受，是情感化的信息传递与表达。对于不同线的运用与处理将会呈现意想不到的效果，借助于抽象化的不同线的形式表现出一种虚拟化的精神寄托。

1.2.4 线的视错觉

由于在周围环境的影响下,线的视错觉现象的产生体现出线与线之间的视觉差别关系,从而形成不同的视觉效果。

两条长度相同的直线在受到外在因素影响的条件下,会呈现出长短的差异性感受(见图1-25)。

🔼 图 1-25 直线的视错觉

相互平行的两条线由于受到某种限定,会显示出不同的视觉化差异,表现出不平行的效果(见图1-26)。

🔼 图 1-26 平行线的视错觉

放置在同一环境中的同等长度的垂直线与水平线,在视觉中会呈现出水平线比垂直线短的效果;同样条件下,等长度的水平线与斜线的排列组合显现出水平线与斜线的视错觉效果(见图1-27)。

第1章 平面构成的基本元素

✝ 图1-27 水平线、垂直线、斜线的视错觉

1.2.5 线的呈现方式

线的不同变化将会产生不同的视觉效果，在此过程中的粗细变化、长短对比、方向引导、疏密布局及线的形态的多样性呈现出的视觉感受丰富多样，从而显示出线的个性化差异，不同程度上引起视觉、心理的反应。

粗细与长短变化的线呈现出空间层次、主次虚实、对比变化的视觉感受，融合了视觉与心理两方面的因素。在运用时要体现出相应的变化效果，形成良好的视觉感受（见图1-28、图1-29）。

✝ 图1-28 粗细、长短线之一

✝ 图1-29 粗细、长短线之二

轮廓线的表现呈现出简约、突出的特点，具有良好的形式感与框架感。对于轮廓线的合理分析、布局、组织、安排及运用，将会呈现出简约、直接、明了、整体的感受，呈现良好的视觉效果（见图1-30、图1-31）。

疏密对比的线呈现出浅层次的对比、布局关系及空间透视的视觉效果。

线的疏密对比作为一种重要的艺术表现方式，广泛应用于艺术表现的方方面面，有利于形成良好的空间层次、节奏秩序、主次有别的形式，对于视觉效果的呈现起到重要的推动作用（见图1-32、图1-33）。

13

图 1-30 轮廓线之一

图 1-31 轮廓线之二

图 1-32 线的疏密对比之一

图 1-33 线的疏密对比之二

　　方向变化的线呈现出引导性、转折性。线的方向变化具有一定的视觉引导作用，要充分利用这一特性来进行表现与运用，增强线的变化的表现性，同时也不应拘泥于相应的形式与样式，应注重灵活性、变通性的运用（见图 1-34、图 1-35）。

　　虚实对比的线呈现出进退感、层次感、表现性，体现出一种避让与映衬的关系。

　　在对虚实对比进行分析的时候，明确相互映衬、相得益彰的关系，融入虚实相生的认知观念，从而展示出良好的空间性、层次性、韵律性的视觉效果与审美心理感受，传达出相应的韵味与内涵（见图 1-36、图 1-37）。

　　自由的线呈现出灵活性、变化性、抒情性、表现性。线的自由表现具有一定的偶发性与偶然性，伴随自在化的、抒情化的、表达化的因素，有益于主观想法与构思的传达，呈现出意想不到的视觉感受效果（见图 1-38、图 1-39）。

第 1 章 平面构成的基本元素

◆ 图 1-34　方向变化的线之一

◆ 图 1-35　方向变化的线之二

◆ 图 1-36　虚实对比的线之一

◆ 图 1-37　虚实对比的线之二

◆ 图 1-38　自由变化的线之一

◆ 图 1-39　自由变化的线之二

1.2.6 线的构成

1. 直线构成

对于直线的理解、构思与表现，可以以不同的视觉样式呈现。线的排列、组织、布局关系影响着最终的效果，呈现出具有形式感、趣味性、设计感、韵律感等不同的感受（见图 1-40、图 1-41）。

图 1-40　直线构成之一

图 1-41　直线构成之二

在运用直线的过程中进行相应的分析，结合对不同的线元素的理解及采用不同的组织形式，灵活掌握与表现，体现直线的构成与表现魅力。

2. 曲线构成

曲线的运用比直线更加具有可塑性与表现性，在理解曲线的不同属性的基础上，对曲线进行组织与布局，体现出的审美节奏与审美韵律不完全是视觉的感受，也包含了情感的、心理的归属（见图 1-42、图 1-43）。融入"法无定法"的创新、创意表现，以及自由化的、灵活性的、幻化性的构想，增强了曲线的视觉传递效果（见图 1-44、图 1-45）。

图 1-42　曲线构成之一

图 1-43　曲线构成之二

✜ 图 1-44 曲线构成之三

✜ 图 1-45 曲线构成之四

技能提升与训练

训练内容：线的构成。

训练项目：直线构成、曲线构成。

项目要求：体会"艺术来源于生活"的内涵，对不同的现实物象进行观察、分析、提取，并运用速写或拍摄等方式进行素材的收集；同时，留意生活中的建筑、雕塑、数字影视、环艺设计等设计艺术形式对于线的应用体现，注意加强联系，拓展对于线的构成的理解。

（1）直线构成。结合对直线的综合理解，采用手绘或拼贴的形式制作一幅构思巧妙、富有趣味的直线构成作品，不局限于直线的长短、粗细。运用直线元素的数量要达到良好的视觉效果，注重各直线元素在画面上的安排，要符合形式的审美要求。画面尺寸为 24cm×24cm，完成后可进行适当的装裱（见图 1-46）。

（2）曲线构成。注重对曲线的灵活运用，制作一幅曲线构成的作品。相关要求同直线构成（见图 1-47）。

✜ 图 1-46 直线构成之三

✜ 图 1-47 曲线构成之五

1.3　平面构成基本元素之三——面

1.3.1　面的认知

从某种意义上来分析,可以将面看作是线的运动而产生的轨迹。作为二维空间的平面构成元素,对于面的理解是一个相对的概念,尤其是对于面的大小的界定。面是具有一定宽度与长度的二维化平面空间,具有很好的表现性。除此之外,面的位置关系、虚实对比、空间层次的运用是视觉化效果的保障。

1.3.2　面的形态分类

对于面的形态的理解,可以将面看作是与点、线相互映衬的元素,占有一定的面积、位置,并呈现一定的视觉传递效果。

可以将面概括地分为几何形的面、有机形的面、偶然形的面、不规则形的面。

对于几何形的面可进行如下理解:几何形具有一定的规整性、规范性,借助于相关工具的运用,呈现出不同形式的面,如同正方形、矩形、平行四边形、椭圆形、菱形、梯形等不同的面的形式。在相关的几何形面中更多传递的是一种理性化的、概括性的、可构造的样式,具有现代化的形式感与秩序感,传递出不同的视觉信息。

对于有机形的面可进行如下理解:有机形是一种自然化的、生命力的形,蕴含着本身的规则性与形式性,在视觉上显得更加具有亲切感与融入感的效果,是对于生活物象的概括与提取。

与自然密切相关的形式,如露珠、动物、花朵、鸟兽的外形等,富含着对于自然界相关物象的轮廓、外形的概括与提取,是抽象化的思维与具体物象的完美结合（见图 1-48、图 1-49）。

图 1-48　面的形式

图 1-49　面的自然存在形式

对于偶然性的面可进行如下理解:它是在无意识状态下随机产生的形态样式。从视觉效果上来看,具有随意性、灵活性、抒情性的效果。如同不加控制随意洒落的墨滴、雨水在墙面流淌留下的痕迹等,是一种自然而然的、

不加干预的形式的展现（见图1-50、图1-51）。

图1-50　偶然性的面之一

图1-51　偶然性的面之二

对于不规则形的面可进行如下理解：这是指显得比较自由的、随机组织成的面，具有很强的制作性与表现性，呈现出良好的个性特征。

1.3.3　面的性质与表现

从视觉化的和心理化的感受来分析，面的形态能够体现出饱满、浑厚、稳重、实在的不同效果。不同的组织与排列中还可以产生相应的空间层次、节奏感，形成视觉上的张力感。

几何形的面能够体现出规范、简练、理智、规矩、直接、简洁的视觉与心理感受。

有机形的面能够体现出自然化、亲和力、融洽性、生命力、原发性的特点。

偶然形的面能够体现出洒脱性、随意性、自由性、韵味性的特点。

不规则形的面能够体现出构思性、表现性的特征。

同时，还应正确认识正、负形的关系，正、负形是图形中相互关联的两个部分，互相依存。

"正形"是指处于表现的形、主体的形，"负形"是指对于主体的形起到映衬的形。如果运用得当，则会呈现特别的视觉效果，体现别致的构思与想法（见图1-52、图1-53）。

1.3.4　面的视错觉

在运用不同性质的面进行构成表现时，要灵活运用，不局限于简单的组织与安排。实际运用过程中，受到各元素的相互影响、对比与衬托，会产生视觉上的偏差效果。同等大小的面，由于放置的位置不一样，产生的视觉效果也不相同（见图1-54）。

将情感化的、创新性的、创意性的理念融入其中也至关重要，是构成设计思维观念与面的元素的结合，除了表现视觉的认知之外，还应体现情感的升华，进而呈现面的性质的拓展。

图 1-52 正、负形之一

图 1-53 正、负形之二

图 1-54 面的视错觉

1.3.5 面的构成

对面的元素进行分析与理解有其独特性的一面。对于面的元素的提炼、创造与运用是一个综合的过程,涉及面与面之间的连接关系、围合关系、布局关系、叠压关系等不同的方面,在融合相应的表现时,可以表现出情感化、思维化的内涵。进一步来进行阐述,新面的建立必须要有一定的形作为触点,进而运用不同的手法进行重新构置

与安排。

对相关元素进行梳理要进行相应的处理。对于几何形的面、有机形的面、偶然形的面、不规则形的面结合构思进行筛选,确定好要运用的不同的面的形态。将构思提炼的面进行重新的布置、安排,注重不同的面的元素的组合关系。

技能提升与训练

训练内容:面的构成。

训练项目:几何形的面的构成;不规则形的面的构成;点、线、面的综合构成。

项目要求:面的构成的训练不应拘泥于简单运用,要结合对实际生活中的观察、感悟来进行表现。同时进一步增强创意思维的表现,融合虚实的、质感的不同方面的对比来增强面的构成的延展性。对于面的不同素材的收集,可以运用摄影的方式来开展,并在此基础上概括、提炼与升华。

(1)几何形的面的构成。借助对于几何形的面的认知与理解,制作一幅具有创新、创意表现的构成作品,不局限于简单的几何形的面的运用。对于几何形的面的元素的数量不进行限制,要体现出视觉的效果。同时,明确各几何形的面的元素在画面上的布局与排列,呈现相应的艺术性与审美性。画面尺寸为 24cm×24cm,采用手绘或拼贴的方式完成,完成后可进行适当的装裱(见图 1-55、图 1-56)。

✚ 图 1-55 几何形的面构成之一

✚ 图 1-56 几何形的面构成之二

(2)不规则形的面的构成。搜集相关素材,完成一幅不规则形的面的构成作品(见图 1-57、图 1-58)。相关要求同几何形的面的构成。

(3)点、线、面的综合构成。搜集相关素材,完成一幅点、线、面综合构成的作品(见图 1-59、图 1-60)。相关要求同几何形的面的构成。

图 1-57　不规则形的面构成之一

图 1-58　不规则形的面构成之二

图 1-59　点、线、面的综合构成之一

图 1-60　点、线、面的综合构成之二

小　结

　　本章学习了平面构成的基本元素——点、线、面的相关知识，分析了平面构成基本元素的分类、性质、视错觉等方面的内容，并结合实际生活对于点、线、面进行分析与提取，有针对性地展开点的构成、线的构成、面的构成的相关训练，加深了对于点、线、面平面构成基本元素的理解，增强了构思表现与应用的效果。

第2章 平面构成的形式美法则

学习要点：

- 了解平面构成的形式美法则。
- 理解对称、均衡、秩序、韵律、变化、统一的形式美。
- 掌握平面构成形式美法则的应用。

对于形式美的理解与运用至关重要，不同的形式将会呈现出不同的美感。形式是借助于各感官的感知呈现出来的，有一定的规律性。存在于现实生活中的美的形式是多种多样的，人们处处都能体会到美的存在。在欣赏美与感受美的同时，也应该总结形式美的规律，从而创造出更多的美的形式。在人与自然、社会的融合中，逐步地形成了相关的基本认知，体现出合乎规律化的形式，最为明显的是对称、均衡、秩序、韵律、变化、统一，不同的形式美的体现是共通化的认知、理解及总括。对于形式美的探析，是平面构成中不可回避的重要部分，各相关元素的组合、布置关系要按照相应的形式、原则来进行，从而创作出符合视觉化的、审美性的、设计性的良好形式。

2.1 对　　称

对称是相关联的图形、图像、物象的对应关系，体现出不同的关系在自然界中普遍存在着这一形式，对称的双方相互衬托、交相辉映，彼此相互参照与平衡。

根据不同的理解，可以将对称的形式简要地概括为中心对称、线的对称、旋转对称。

中心对称是将某一图形元素围绕中心点旋转180°而呈现的图形关系（见图2-1、图2-2）。

❂ 图2-1　中心对称之一

❂ 图2-2　中心对称之二

线的对称是指将某一图形元素顺着一条水平线或是垂直线进行折叠,从而产生重合的效果,通常意义上也被称为轴对称（见图2-3、图2-4）。

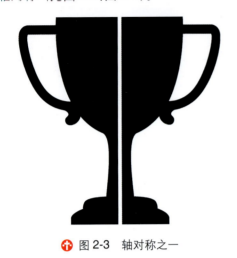

图 2-3　轴对称之一

图 2-4　轴对称之二

旋转对称是根据不同的实际情况,将某一图形元素按照相应的角度进行旋转而呈现出的图形视觉效果（见图2-5、图2-6）。

图 2-5　旋转对称之一

图 2-6　旋转对称之二

平面构成中,对称的形式能够体现出序列感、平衡感、祥和感、协调感等不同方面的视觉效果与感受。在具体的运用中要学会举一反三、触类旁通,避免因不恰当的运用而出现僵化、呆滞的感觉。按照相应的规范进行构思、设计,呈现良好的视觉效果。

2.2　均　衡

从不同角度对均衡进行理解将会有不同的认知。借助美学方面的理解来看待,更多的是在安排、布局上的视觉化平衡,不限于数量、重量上的统一（见图2-7）。

从设计艺术的角度来看,均衡更多体现的是不同的形所产生的视觉上的安稳、心理上的平衡与协调（见图2-8）。

图 2-7 均衡之一　　　　　　　　　图 2-8 均衡之二

结合相应的关系,可以简单地将均衡分为对称的均衡与不对称的均衡(见图 2-9)。

从某种意义上来说,对称与均衡有一定的关联性(见图 2-10)。

图 2-9 均衡之三　　　　　　　　　图 2-10 均衡之四

均衡在自然界的物象中也有很多的体现,源于生活的众多物体及现象为我们提供了很好的参考与依据,是人与自然和谐统一的重要见证。

平面构成中的均衡可以看作是形式美的重要体现,是在二维化的平面空间中显示的视觉上的等量但不一定等形的稳定、平衡形式。

2.3 秩　　序

秩序可以显示出思路性、条理性,在具体运用中可以展现层次感、排列感。在客观存在的自然界中,都可以看到序列化的、顺序化的、规律化的呈现,是一种理智、规矩、齐整的美的形式(见图 2-11)。

在平面构成中可以体现出规范、次序、条理、层次等方面的视觉化感受及心理的反应是应当引起重视的一种重要表现形式,不要让秩序产生单调、孤独、冷漠的感觉。充分运用秩序美的效果,体现具有吸引性、视觉性、张力性、引导性的形式美(见图 2-12)。

图 2-11 秩序之一　　　　　　　　　图 2-12 秩序之二

2.4 韵 律

韵律体现在不同元素的反复变化中,是构成设计应用中的重要形式之一,体现出在规律化的感受下的变化的节奏性、往复性的律动美。与音乐上所讲到的抑、扬、顿、挫的感受有共通性。

韵律普遍存在于现实的物象之中,从中得到的启发与启迪体现出一种雅致、舒畅、灵动的视觉效果(见图2-13、图2-14)。平面构成中对于韵律的追求,可以调控各相关元素的位置、大小、明暗、虚实、松紧等不同方面的关联,进而彰显韵律的特性。

图2-13 韵律之一

图2-14 韵律之二

2.5 变 化

为了避免产生呆板的效果,让各元素及最终的关系显得具有灵动与活力,就需要将不同元素及组织形式进行变化。从不同的方面来进行分析,可以看出变化也是一种构思、表现的升华,是各种不同形式的尝试、探索之后的总结的反馈。变化的形式是创新、创意表现的重要体现,在此过程中可以进行自由的发挥与合理的想象。在变化中可以更好地彰显个体化构思的差异性、表现性,无论是从各元素的方圆变化、疏密对比还是虚实层次、长短布局等方面都可以进行不同的尝试,没有固定的程式,却有可借鉴的范例(见图2-15)。

图2-15 变化之一

下面介绍常用的一些变化方法。
- 添加：将两个及两个以上的各元素按照一定的形式及要求进行处理，分别以形与形进行相加、形与形进行相切、形与形进行相交的方式，从而产生出新的形，增强了各元素的表现性，也更加具有新颖性。
- 减去：将两个或两个以上的各元素根据预先设定的方式进行相减，从而呈现出一种新的形的样貌（见图2-16）。

图2-16　变化之二

- 切割：将元素进行切割，并进行合理化、秩序化的组织与安排，从而形成新的样式。
- 叠压：根据不同的叠压方式，可以对形进行相关的重叠、透叠及差叠的处理，会产生不同的效果。在运用中，将某一元素叠压在另一元素上产生重叠效果，将某一元素与另一元素错位叠压后去除相互叠压的部分而产生透叠效果，以及将某一元素与另一元素错位叠压后去掉不叠压的部分而呈现出差叠效果。

2.6　统　　一

统一更多地体现为一种整体化的协调关系，是生活与艺术中都非常注重的一个方面，合乎一定的规范与形式。在平面构成中，对于统一有一定的认知，可以避免画面出现层次不清、主次不分、喧宾夺主等问题。不管应用多少元素、表现的效果多么丰富，都应体现在整体的氛围之中，没有特殊要求的情况下，不应制作不符合表现规律的不伦不类的形式（见图2-17、图2-18）。

图2-17　统一之一　　　　　　　　　　图2-18　统一之二

可以合理地对统一的形式进行梳理,无论是从形状、明暗、材质方面还是从题材、基调方面,都应将所有的元素进行有针对性的、秩序化的布置。在具体运用中要灵活、变通,不要因小失大,丧失整体的效果。

技能提升与训练

训练内容:形式美法则构成。

训练项目:均衡构成、统一构成。

项目要求:综合对形式美的认知与体会,从现实生活的实际中寻求灵感,多渠道进行素材的搜集。将生活的形式美与平面构成的形式美进行结合,在此基础上进行构思与表现。

(1)均衡构成。结合对形式美法则的理解,利用均衡构成表现的原理进行构思与表现,完成一幅构成作品,不局限于点、线、面的形状、大小。运用的元素最终呈现的视觉效果要体现形式美感,注重各元素的布局关系,达到创新、创意的目的与要求。采用手绘或拼贴的方式完成。

(2)统一构成。体会与感受形式美法则的原理,完成一张统一构成的作品。相关要求同均衡构成。

小　　结

在本章内容的学习中,注重对于平面构成形式美法则的研究,特别要明确对称、均衡、秩序、韵律、变化、统一等形式美的具体应用及灵活的转换,从而呈现良好的形式美。对于所关联的相关内容,应在具体的实训中加以领会与训练,才能达到事半功倍的效果,从而为设计的构思、创意奠定良好的基础。

第3章 平面构成的形式

学习要点：

- 明确平面构成的形式。
- 理解平面构成的基本形与骨骼。
- 掌握平面构成形式（重复构成、近似构成、渐变构成、发射构成等）的应用。

3.1 平面构成的基本形与骨骼

平面构成中基本形与骨骼的组织、搭配关系是多样化的，在具体的运用过程中要学会提取与概括，创造出具有形式感的基本形。将基本形与骨骼进行结合，丰富平面构成的表现形式。

3.2 重复构成

3.2.1 重复构成的认知

从某种意义上来分析，重复具有强调的意思，二维平面中的重复构成更多的是考虑基本形的排列与组织方式。具体体现为，将大小相等、形状相同、方向一致等方面的图形呈现两次及两次以上的有秩序化、规律化的重复，形成具有一定视觉冲击力、良好形式感的统一。在具体运用过程中要灵活掌握，对于基本形的构思以简明扼要为主。

重复构成中的基本形要注意垂直与水平的比例等同关系，可以有方向上的或位置上的变化，以及"图"与"底"关系的变化。骨骼对于重复构成来说至关重要，会影响基本形的布局与安排（见图3-1）。

在两者的相互融合中，增强画面的视觉冲击效果，显示出一定的节奏感、韵律感、形式感的协调与统一，体现出视觉上的美感与心理反应。在此过程中，一定要把握好度，否则将会显得呆板、单一、空泛。法无定法，要灵活掌握与运用。

在具体运用时，要注意单个同等基本形的秩序性、连续性的重复，相似形的有规则、不间断的反复及最终效果的整体性、协调性、齐整性的统一。重复构成作为一种基本的构成形式，体现出简练性、概括性、强调性的特点，应用十分广泛。

图 3-1 重复骨骼

3.2.2 重复构成的表现形式

重复构成的具体呈现可以简单概括为：基本形的重复形式、基本形的方向变动形式、基本形的单元反复形式。

对于基本形的重复形式可理解如下：是最为简练的、概括的运用形式，结合统一的方向、形状、大小在重复的骨骼中依次连续，表现出节律感、统一感的效果（见图 3-2～图 3-5）。

图 3-2 重复构成之一

图 3-3 重复构成之二

第 3 章　平面构成的形式

❶ 图 3-4　重复构成之三

❶ 图 3-5　重复构成之四

对于基本形的方向变动形式可理解如下：方向的变化容易引起视觉的引导，基本形在重复的骨骼中依照相应的方向变化顺序进行重复化的排列，体现出节奏化的韵律，呈现协调、变化、统一的效果（见图 3-6、图 3-7）。

❶ 图 3-6　重复构成之五

❶ 图 3-7　重复构成之六

对于基本形的单元反复形式可理解如下：在对基本形进行布置、安排的过程中会有规律地形成组列的单元，是对单体的基本形重复构成的改进与升华，具有灵动、变化、协调、统一的特点（见图 3-8、图 3-9）。

重复构成的形式有完全化的重复构成与近似化的重复构成之分，具体表现各有差异。完全化的重复构成平稳、一致、统一；近似化的重复构成在骨骼简单变化的作用下组织、布置，具有变化、灵动、协调的效果。

图 3-8　重复构成之七

图 3-9　重复构成之八

技能提升与训练

训练内容：重复构成。

训练项目：单体重复构成、单元重复构成。

项目要求：综合对基本形与骨骼的理解，从现实生活的物象中寻求灵感，全方位进行素材的搜集，并进行基本形的构思与提取。同时，对于重复构成的骨骼进行思考与推敲，并逐步形成良好的思路。

（1）单体重复构成。结合对于单体重复构成的认识进行巧妙构思，制作一幅基本形大小为 3cm×3cm 的单体重复构成作品。基本形的设计要有一定的形式美感，注重基本形中各元素的布局关系，体现简约、恰当的样式。采用手绘或拼贴的方式完成（见图 3-10、图 3-11）。

图 3-10　单体重复构成之一

图 3-11　单体重复构成之二

(2) 单元重复构成。综合对于单元重复构成的理解,制作一幅基本形大小为 4cm×4cm 的单体重复构成作品,注重对于变化性与趣味性的把握,以灵活性的方式进行表现,相关要求同单体重复构成(见图3-12 ~ 图3-15)。

♦ 图 3-12　单元重复构成之一

♦ 图 3-13　单元重复构成之二

♦ 图 3-14　单元重复构成之三

♦ 图 3-15　单元重复构成之四

3.3　近 似 构 成

3.3.1　近似构成的认知

对于近似构成,可以简单地理解为既十分相似又略有区别,即在基本形的属性上有许多相似的地方,而又存在着相应的变化,体现在形状的微妙差异、大小的恰当变化、图底的相互映衬等诸多方面的差别与联系,是一种有效的构成表现形式,集中体现了丰富性、多元性、灵活性与统一性的结合(见图3-16、图3-17)。

图 3-16 近似构成之一

图 3-17 近似构成之二

3.3.2 近似构成的表现形式

大千世界,芸芸众生的差异性让整个世界变得丰富多彩。于此差异中也存在着共同的相似形,使相互之间的联系更加密切。在理解与表现时要明确,近似可看作在重复的基础上进行的变化与提炼,看似没有明显的规律,实则蕴含着有规律的哲理。统一而不失灵动,在微小的差异中显示出形式美感。结合实际来分析,可将近似构成分为形状近似构成与骨骼近似构成。

形状近似构成通常借助重复的骨骼,将基本形按照一定的安排与设计进行变化,衍生出不同方面的差别。从基本形的方向的变化、角度的调整、大小的变化等不同的方面来进行调整与变化,从而产生对比、变化、协调、统一的效果(见图 3-18、图 3-19)。

图 3-18 近似构成之三

图 3-19 近似构成之四

骨骼近似构成显示出骨架的变化、灵动,在变化过程中应注意对于度的把控,显示出各元素依附的框架之美(见图 3-20、图 3-21)。在理解时应与渐变构成相结合来分析,从而找出两者之间的差异。

图 3-20　近似构成之五

图 3-21　近似构成之六

技能提升与训练

训练内容:近似构成。

训练项目:形状近似构成、骨骼近似构成。

项目要求:结合对于近似基本形与骨骼的理解,从现实生活的物象与感受中寻找启发,搜集素材及进行近似基本形的构思与提取。同时,对于近似构成的骨骼进行构思与设计,将两者进行结合,设想要呈现的效果。

(1)形状近似构成。结合整体理解进行构思设计,制作一幅形状近似构成的作品。基本形的设计要体现出近似的变化,注重各元素的组织关系,呈现一定的形式美感。基本形大小为 3cm×3cm,采用手绘或拼贴的方式完成(见图 3-22、图 3-23)。

图 3-22　形状近似构成之一

图 3-23　形状近似构成之二

（2）骨骼近似构成。注重对应于骨骼的设计表现，制作一幅骨骼近似构成的作品，其他相关要求同形状近似构成（见图3-24、图3-25）。

↑ 图3-24　骨骼近似构成之一

↑ 图3-25　骨骼近似构成之二

3.4　渐变构成

3.4.1　渐变构成的认知

渐变从某种意义上来说呈现一定的规律性，存在于客观的自然界中，为研究平面构成中的渐变构成提供了重要依据，可以表现出良好的透视感与空间效果。

逐渐发生的变化，无论是虚实的变化、大小的对比还是层次的由远及近，按照相应的规范进行推演，从而可以形成具有秩序感、层次感、纵深感的视觉效果。

3.4.2　渐变构成的表现形式

渐变构成的表现也离不开对于基本形与骨骼的研究，结合一定的变化呈现出相应的层次感、秩序感、空间感，是视觉上的一种享受。

根据实际情况可以将渐变的表现分为：基本形的大小、方向、形状、位置、骨骼的渐变。在此表现时，注意变化的次序，让作品体现出律动美。

对于基本形的大小渐变的理解如下：等同的基本形在形状上产生的规律化、秩序化的由小及大或是由大及小的变化，按照相应的次序进行安排，产生具有一定透视感、空间感的视觉效果（见图3-26、图3-27）。

对于基本形的方向渐变的理解如下：相关的基本形在二维的空间中按照一定的方向进行有组织化的规律性变动，从而形成平面化的律动效果（见图3-28、图3-29）。

对于基本形的形状渐变的理解如下：形状的变化更能引发思维的联想，借用形状的变化而演化出的视觉效果具有良好的视觉引导性（见图3-30、图3-31）。

第 3 章　平面构成的形式

◆ 图 3-26　渐变构成之一

◆ 图 3-27　渐变构成之二

◆ 图 3-28　渐变构成之三

◆ 图 3-29　渐变构成之四

◆ 图 3-30　渐变构成之五

◆ 图 3-31　渐变构成之六

对于基本形的位置渐变的理解如下：基本形的位置变化会影响不同的视觉效果的变化，借助于位置的渐变会产生节奏、秩序的变化（见图3-32、图3-33）。

✥ 图3-32　渐变构成之七

✥ 图3-33　渐变构成之八

对于基本形的骨骼渐变的理解如下：在二维的空间中将骨骼按照一定的规律进行秩序化、规则化的变化，体现出了骨骼线的水平化、垂直化、倾斜化、曲度化的不同方面的渐变，会产生一定的律动感、变幻感（见图3-34、图3-35）。

✥ 图3-34　渐变构成之九

✥ 图3-35　渐变构成之十

技能提升与训练

训练内容：渐变构成。

训练项目：基本形渐变构成、骨骼渐变构成。

第 3 章　平面构成的形式

项目要求：对于渐变构成的认知，不应拘泥于简单的理解，结合对实际生活中的观察、体悟来进行构思，将创新、创意的思维融入其中，体现渐变构成的延展性，并在此基础上进行提炼与升华。

（1）基本形渐变构成。借助对于渐变的认知与理解，制作一幅具有创意表现的渐变构成作品。对于基本形的构思要体现趣味性、设计性，结合渐变的不同形式应灵活掌握与运用，对几何形的面的元素的数量不进行限制，要体现出视觉效果。同时，明确各几何形的面的元素在画面上的布局与排列，呈现出相应的艺术性与审美性。画面尺寸为 21cm×21cm，采用手绘或计算机制作的方式完成。

（2）骨骼渐变构成。结合对于骨骼渐变的理解与分析，制作一幅骨骼渐变构成的作品，相关要求同基本形渐变构成（见图 3-36、图 3-37）。

图 3-36　骨骼渐变构成之一

图 3-37　骨骼渐变构成之二

3.5　发 射 构 成

3.5.1　发射构成的认知

发射构成作为一种重要的构成表现形式，围绕对应的中心点向内或向外进行放射，可以产生强烈的视觉效果，造成不同的视觉冲击。

借助基本形与骨骼的放射形式所形成的构成样式即为发射构成。发射构成可采用的形式包括同心式、向心式、离心式以及其他相互综合运用而呈现的方式，以上的几种方式只是作为参照，要灵活运用及掌握。

3.5.2　发射构成的表现形式

自然界中的物象与现象中蕴含着发射的形式，对于平面中的发射构成有重要的启发意义。

从焦点中心向外分散具有扩展性与延伸性的效果。结合具体情况可概括为同心式发射构成、向心式发射构成、离心式发射构成、多心式发射构成。

对于同心式发射构成的理解如下：借助一个中心点不断进行外延的扩展，类似于同心圆的样式形成扩散的方式，呈现出节律性、扩展性的效果。在创作时要注意灵活地运用，要呈现变化的效果（见图3-38～图3-40）。

图3-38　同心式发射骨骼

图3-39　同心式发射构成之一

图3-40　同心式发射构成之二

对于向心式发射构成的理解如下：运用各种元素从四周向中心靠近，形成良好的视觉效果（见图3-41）。

图3-41　向心式发射骨骼

对于离心式发射构成的理解如下：各相关元素围绕中心点向外扩散，体现出向外运动的张力感，形成了良好的视觉发散形式（见图3-42）。

◆ 图3-42　离心式发射骨骼

对于多心式发射构成的理解如下：不局限于一个中心点，以一个或一个以上的点为依托形成多个发射点，形成的发射样式相互交织，呈现出具有一定动感的视觉效果。

技能提升与训练

训练内容：发射构成。

训练项目：向心式发射构成、离心式发射构成、多心式发射构成。

项目要求：对于发射构成的理解不局限于几种形式，应融合对实际生活物象的观察、分析来构思。融入创新、创意的想法，体现发射构成的特性，并在此基础上进行表现。

（1）向心式发射构成。结合认知与理解制作一幅单元形与骨骼完美结合的向心式发射构成作品。构思要体现趣味性、设计性，结合向心构成的形式灵活运用，建立良好的秩序感、层次感，避免单一、单板的形式，呈现具有一定形式美、视觉感的作品。画面尺寸为21cm×21cm，采用手绘或计算机制作的方式完成（见图3-43、图3-44）。

◆ 图3-43　向心式发射构成之一

◆ 图3-44　向心式发射构成之二

（2）离心式发射构成。根据理解与分析制作一幅离心式发射构成作品，相关要求同向心式发射构成（见图3-45、图3-46）。

图3-45 离心式发射构成之一

图3-46 离心式发射构成之二

（3）多心式发射构成。制作一幅多心式发射构成作品，相关要求同向心式发射构成（见图3-47、图3-48）。

图3-47 多心式发射构成之一

图3-48 多心式发射构成之二

3.6 特异构成

3.6.1 特异构成的认知

为了凸显某种效果，特异构成借助重复构成的形式在良好的秩序中显示个体元素与其他群体元素的差异性，从而产生对比化的视觉效果，体现了一定的规律性，不局限于某种既定的规则，重在常规里寻求突破。

3.6.2 特异构成的表现形式

特异构成在实际的表现中可以概括为大小特异、位置特异、方向特异、形状特异、肌理特异等不同形式。

对于大小特异的理解如下：在重复构成框架的基础上从基本形的基础上进行处理，显示大小方面的对比差异，从而显示聚焦视觉的目的（见图3-49、图3-50）。

🟠 图3-49　大小特异之一

🟠 图3-50　大小特异之二

对于位置特异的理解如下：同等的基本形按照一定的秩序进行排列，某一基本形在位置上发生变化，从而显示出差异性的一面，对于视觉具有一定的引导性效果（见图3-51、图3-52）。

🟠 图3-51　位置特异之一

🟠 图3-52　位置特异之二

对于方向特异的理解如下：体现组织化、秩序化的基本形，在重复构成的表现中具有整齐划一的视觉效果。某一基本形在排列的方向上发生差异性的变化，从而显示特定的视觉引导形式（见图3-53、图3-54）。

✿ 图3-53　方向特异之一

✿ 图3-54　方向特异之二

对于形状特异的理解如下：在相同的构成元素的运用中制造某一形状差异的效果更加容易引起人们的注意，从而形成视觉化的引导（见图3-55、图3-56）。

✿ 图3-55　形状特异之一

✿ 图3-56　形状特异之二

对于肌理特异的理解如下：构成元素的肌理能够呈现很好的独特性，其中差异化肌理的凸显增强了视觉效果的差异性。

技能提升与训练

训练内容：特异构成。
训练项目：形状特异构成、位置特异构成。

项目要求：对于特异构成进行分析，明确训练的目的及意义，不固守程式。结合对实际生活物象的观察、分析、提取、凝练，融入趣味性的表现，彰显特异构成的视觉特性。

（1）形状特异构成。为加强综合认知与理解制作一幅形状特异构成的作品，注意特异部分的位置不能过于机械，占据整个画面的面积、比例要适中、恰当。构思要体现趣味化的形式，结合特异形式的灵活运用，避免单一、呆板的形式，呈现具有一定对比感、形式感的作品。画面尺寸为21cm×21cm，采用手绘或计算机制作的方式完成（见图3-57、图3-58）。

图3-57　形状特异之三　　　　　　　图3-58　形状特异之四

（2）位置特异构成。根据理解与分析制作一幅位置特异构成的作品，相关要求同形状特异构成。

3.7　对比构成

3.7.1　对比构成的认知

对比构成中包含着相互对比、衬托的关系，构成元素之间有着各自的特征，体现了差别化的效果，彰显了视觉化的印象。对比构成受制于骨骼线的影响较小，从各基本形的大小关系、形状变化、位置前后、方向变动、虚实相生、空间分割等不同方面呈现出差异化的对比效果，根据不同的组织形式呈现不同的视觉引导。

处于大千世界与社会生活中的不同物象有着不同的展示样式，体现着矛盾中的统一，是一种很好的表现形式。

3.7.2　对比构成的表现形式

对比构成中能够体现出不同方面的对比关系，无论数量的多少、面积的大小都能产生很好的视觉效果。在不同形式的构成中或多或少会存在一些对比，且会受到不同规范的影响。对比构成是一种形式更加灵活、受到的局

限比较小的构成方式,可以按照相应的构思来进行表现。

依照各元素的不同对比,可将对比的形式概括为虚实对比、位置对比、形状对比、方向对比、大小对比、肌理对比、正负形对比等形式。

对于虚实对比的理解如下:虚实的变化能够产生一定的层次、空间,更有利于凸显重要的元素,弱化次要的元素,形成良好的视觉效果(见图3-59、图3-60)。

图 3-59　虚实对比之一

图 3-60　虚实对比之二

对于位置对比的理解如下:不同的位置会形成不同的效果,各元素处于画面中的位置会影响到主次、秩序的变化,凸显不同的视觉效果。

对于形状对比的理解如下:不同的形状元素有各自的表现,并呈现不同的特性,通过相互作用呈现出不同的视觉效果(见图3-61、图3-62)。

图 3-61　形状对比之一

图 3-62　形状对比之二

对于方向对比的理解如下：方向具有视觉引导的作用，借助于方向的变化，可以形成既有相互对比又有视觉化的统一。

对于大小对比的理解如下：各元素的大小变化会影响对视觉的冲击效果，彰显主次与秩序的关系（见图3-63、图3-64）。

图3-63 大小对比之一

图3-64 大小对比之二

对于肌理对比的理解如下：肌理的属性产生的视觉效果与心理反应是综合的，具有不同的美的属性的彰显。

对于正负形对比的理解如下：二维平面的表现要依靠图与底的关系来呈现，有一定的规范。但不意味着否定负形的作用，两者交相呼应才能呈现良好的视觉效果。

技能提升与训练

训练内容：对比构成。

训练项目：形状对比构成、方向对比构成。

项目要求：结合对现实生活中物象的观察、感受、理解与提炼，从中得到启发，认知对比构成的重要性。融入创新、创意的表现，体现对比构成的视觉效果。

（1）形状对比构成。制作一幅形状对比构成的作品，注意安排与布置各个形状的位置，不要过于单调，要体现各个形状的适中、恰当关系。构思要体现趣味化的形式，结合形状形式的多样性来进行表现，呈现具有一定对比感、形式感的作品。画面尺寸为21cm×21cm，采用拼贴或计算机制作的方式完成。

（2）方向对比构成。根据理解与分析制作一幅方向对比构成的作品，相关要求同形状对比构成。

3.8 肌理构成

3.8.1 肌理的认知

自然界中的各种物象呈现出的不同肌理展示了良好的视觉效果,在现实生活中有着重要的作用。不同的肌理给予人们不同的视觉与心理感受,表现出坚硬的、柔软的、紧致的、细腻的等不同的属性,结合不同的层次需求,进而延伸出不同的应用。

3.8.2 肌理构成的表现

运用肌理的样式来进行不同的表现有很多可以尝试的方法。结合不同的材料来进行表现,从而为设计中的应用提供尝试性的探索,形式灵活多样。可以简单概括为绘制法、渲染法、拓印法、熏烤法、吸取法、喷绘法、软件制作法等不同的形式。

对于绘制法的理解如下:运用不同的方式进行制作,形成具有随意性、自由性的肌理样式。可以运用针管笔、毛笔、中性笔、记号笔等进行相应的描绘,同时,可以结合灵活多样的方式来进行自由绘制(见图3-65、图3-66)。

图 3-65　绘制法肌理构成之一　　　　　　　　图 3-66　绘制法肌理构成之二

对于渲染法的理解如下:借鉴于相应的艺术表现方式来进行表现,从色彩的深浅变化、相互融合中体现出渗透化的视觉效果。

对于拓印法的理解如下:运用相应的材料并沾上墨汁、色彩等不同的物质在不同肌理、纹理的材质上进行涂抹,然后将纸张等不同的载体覆盖在上面进行扑打,从而形成良好的视觉效果。为了追求不同的效果,可灵活运用与掌握(见图3-67、图3-68)。

对于熏烤法的理解如下:将需要表现的纸张或是材料进行相应的熏烤,形成随意的、自然的、灵动的烟熏效果,具有很好的表现性。

图 3-67 拓印法肌理构成之一

图 3-68 拓印法肌理构成之二

对于吸取法的理解如下：将色彩、墨汁等不同的材料在画面上用水、油等进行混入，并运用相应的吸收性较强的材料进行吸取，留下不同的痕迹，呈现良好的肌理效果。

对于喷绘法的理解如下：运用毛刷、喷枪等不同工具结合相应的色彩进行制作，形成的喷雾在纸面上留下痕迹并呈现一定的肌理效果（见图3-69、图3-70）。

图 3-69 喷绘法肌理构成之一

图 3-70 喷绘法肌理构成之二

对于软件制作法的理解如下：运用Photoshop等软件，结合不同的工具及属性的操作，呈现出不同效果的肌理样式。

技能提升与训练

训练内容：肌理构成。

训练项目：肌理构成训练。

项目要求：根据对现实生活物象肌理的观察、感受进行相应的分析,寻求灵感。同时,了解肌理在现实生活中应用的具体体现。

具体操作：结合肌理表现形式的多样性来进行构思,融入创新、创意的表现,制作4幅大小为8cm×8cm的肌理对比构成的作品,并将4幅作品拼合在一起,体现肌理构成的视觉效果。尝试表现的肌理形式不要过于单调,以便体现出良好的视觉化、心理化的表现性,呈现为具有一定对比感、形式感的作品。画面尺寸为21cm×21cm,采用拼贴或计算机制作的方式完成。

小　　结

通过本章对平面构成的学习可体会到,平面构成形式的运用是非常广泛的,因此,一定要在掌握重复构成、近似构成、渐变构成及发射构成等的基础上,将各种平面构成形式合理、灵活地运用到相应的构思及设计之中,从而达到举一反三、触类旁通的目的。

第二部分

色 彩 构 成

　　色彩构成是艺术设计的重要基础之一,它是指多种色彩之间的相互作用,从人们对色彩的知觉和心理效果出发,用科学分析的方法把复杂的色彩现象还原为基本要素,利用色彩在空间、量与质上的可变幻性,按照一定的规律去组合各构成之间的相互关系,再创造出新的色彩效果的过程。同时,色彩构成又是研究人的视觉心理对色彩认识的不同感知、不同情绪以及不同心理联想的一个重要方式。它已经完全融于人们的生产、生活中,广泛地作用于人的心理,直接诉诸人的情感体验,成为现代生活的一个重要特征。所以,色彩构成的美具有双重原则,一是必须符合科学意义上的配色原则;二是必须符合情感意义上的配色原则。

第4章 色彩构成的基本元素

学习要点：

- 认识色彩构成的元素。
- 理解色彩的分类。
- 掌握色彩的推移和混合。

色彩是大自然中一种独特的物理属性，自然现象中的色彩变化非常丰富，不仅具有自然属性，还具有社会属性。人类觉察外部信息有80%是通过眼睛获得的。在常态下，人们观察物体时，首先引起视觉反应的是色彩。色彩作为人类"第一视觉"，是最易震撼心灵和传达情感的。人们从物体表面吸收和反射光线的作用中感受到了大自然所给予的彩色世界；同时又从社会学的角度感受到了色彩所具有的情感意义，它为艺术家创造出了更丰富且深远的想象空间。

色彩在美化人们的生活方面起着很重要的作用，人们在生活及工作中不断地总结着色彩的基本规律，并运用这些规律来美化身边的事物，并通过色彩表达情感。

随着科学社会的迅速发展，人类已经不仅仅满足于生产生活的物质需要，对审美水平也有了更高的要求。色彩不断影响着科技、文化的发展，而且对色彩的使用范围和应用领域也在不断地扩大。在现代设计的各要素中，色彩以独特的审美性被认为是商品的一大价值，是不可替代的信息传达方式和最富有吸引力的设计手段之一，对于设计者和消费者都是极为重要的。色彩对人最有吸引力，具有先声夺人的艺术魅力。在商品经济日益发达的今天，色彩已成为产品设计或市场竞争不可或缺的重要构成元素。和谐的色彩具有美化和装饰性效果，能够吸引消费者的注意，激发受众的共鸣和购买欲望。

色彩构成是三大构成中的一部分，与平面构成及立体构成有着不可分割的关系，色彩不能脱离形体位置、面积、肌理等而独立存在。平面构成的研究对象主要是在平面设计中如何塑造形象。立体构成主要研究在三维空间中如何将立体造型要素按照一定的原则组合。三大构成分别从色彩、二维和三维空间三个不同角度论述构成的基本原理及造型方法，它们密不可分，缺一不可，在很多领域交叉融汇，共同构成了设计造型的基本体系。

色彩构成的学习与研究，对于从事美术专业及艺术设计专业的学生和工作者来说都是必不可少的基础科目和重要课题。

4.1 色彩的分类

4.1.1 无彩色系

无彩色系是指白色、黑色或由这两种颜色调合形成的各种深、浅不同的灰色。按照一定的变化规律,它们可以排成一个系列,由白色渐变到浅灰、中灰、深灰再到黑色,色彩学上称此为黑白系列。黑白系列中由白到黑的变化可以用一条垂直轴表示,一端为白,一端为黑,中间有各种过渡的灰色。无彩色系的颜色只有一种基本性质——明度。它们不具备色相和纯度,也就是说它们的色相与纯度都等于零,色彩的明度可用黑白度来表示。越接近白色,明度越高;越接近黑色,明度越低(见图4-1)。

图 4-1　无彩色系

4.1.2 有彩色系

有彩色系是指红、橙、黄、绿、青、蓝、紫等颜色,不同明度和纯度的红、橙、黄、绿、青、蓝、紫等都属于有彩色系。有彩色系的颜色具有三个基本特征,即色相、纯度、明度。熟悉和掌握色彩的三特征,对于认识色彩和表现色彩是极为重要的。

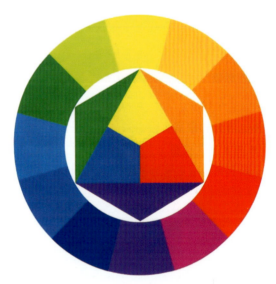

图 4-2　牛顿色相环

4.1.3 牛顿色相环

牛顿将太阳光分解以后产生的红、橙、黄、绿、青、蓝、紫光带首尾相接,形成一个圆环形并定名为色环,人们称其为牛顿色相环。牛顿色相环为后来表色体系的建立奠定了一定的理论基础,在此基础上又发展成十色相环、十二色相环、二十四色相环、一百色相环等(见图4-2)。

4.1.4 色立体

色立体是依据色彩的色相明度、纯度变化关系,借助三维空间用旋转直角坐标的方法组成一个类似球体的立体模型。如果把它的结构当作地球仪的形状,北极为白色,南极为黑色,连接南北两极贯穿中心的轴为明度标轴,北半球是浅色系,南北半球是深色系。色相环的位置在赤道线上,球面一点到中心轴的垂直线表示纯度系列标准,越接近中心纯度越低,球中心为正灰。

1. 孟塞尔色立体

孟塞尔色立体是由美国教育家、色彩学家、美术家孟塞尔创立的色彩表示法。他的表示法以色彩的三要素为

基础。色相为 Hue,简写为 H；明度为 Value,简写为 V；纯度为 Chroma,简写为 C。色相环是以红（R）、黄（Y）、绿（G）、蓝（B）、紫（P）心理五原色为基础,再加上它们的中间色相黄橙、黄绿、蓝绿、蓝紫、红紫,成为十色相,排列顺序为顺时针。再把每一个色相详细分为 10 等份,以各色相中央第 5 号为各色相代表,色相总数为 100。例如，5R 为红，5YB 为橙，5Y 为黄等。每种摹本色取 2.5、5、7.5,共计 40 个色相,在色相环上相对的两色相为互补关系（见图 4-3）。

孟塞尔所创建的颜色系统是用颜色立体模型表示颜色的方法。它是一个三维的类似球体的空间模型,把物体各种表面色的三种基本属性色相、明度、饱和度全部表示出来。以颜色的视觉特性来制定颜色分类和标定系统,以按目视色彩感觉等间隔的方式把各种表面色的特征表示出来。目前国际上已广泛采用孟塞尔颜色系统作为分类和标定表面色的方法。

❂ 图 4-3　孟塞尔色立体

中央轴代表无彩色黑白系列中性色的明度等级,黑色在底部,白色在顶部,称为孟塞尔明度值。它将理想白色定为 10,将理想黑色定为 0。孟塞尔明度值为 0～10,共分为 11 个在视觉上等距离的等级。在孟塞尔系统中,颜色样品离开中央轴的水平距离代表饱和度的变化,称为孟塞尔彩度。彩度也是分成许多视觉上相等的等级。中央轴上的中性色彩度为 0,离开中央轴越远,彩度数值越大。该系统通常以每两个彩度等级为间隔制作一种颜色样品。各种颜色的最大彩度是不相同的,个别颜色彩度可达到 20。

2．奥斯特瓦德色立体

奥斯特瓦德色立体是由德国科学家、伟大的色彩学家奥斯特瓦德创造的。他的色彩研究涉及的范围极广,创造的色彩体系不需要很复杂的光学测定就能够把所指定的色彩符号化,为美术家的实际应用提供了工具。

奥斯特瓦德色立体的色相环是以赫林的生理四原色黄（Yellow）、蓝（Blue）、红（Red）、绿（Green）为基础,将四色分别放在圆周的四个等分点上,成为两组补色对。然后再在两色中间依次增加橙（Orange）、青绿（Turquoise）、紫（Purple）、叶绿（Leaf-green）四色相,总共八色相。然后每一色相再分为三色相,成为二十四色相的色相环。色相环上顺时针依次为黄、橙、红、紫、蓝、蓝绿、绿、黄绿。取色相环上相对的两色在回旋板上回旋即成为灰色,所以相对的两色为互补色。并把二十四色相的同色相三角形按色相环的顺序排列成为一个复圆锥体,就是奥斯特瓦德色立体（见图 4-4）。

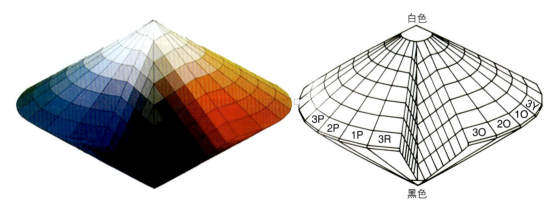

❂ 图 4-4　奥斯特瓦德色立体

4.1.5 色立体的用途

色立体为人们提供了几乎全部的色彩体系,可以帮助人们开拓新的色彩思路。由于色立体是严格地按照色相、明度、纯度的科学关系组织起来的,所以它提示着科学的色彩对比、调和规律。建立一个标准化的色立体,对色彩的使用和管理会带来很大的方便,可以使色彩的标准统一起来。根据色立体可以任意改变一幅绘画、设计作品的色调,并能保留原作品的某些关系,取得更理想的效果。总之,色立体能使人们更好地掌握色彩的科学性、多样性,使复杂的色彩关系在头脑中形成立体的概念,为更全面地应用色彩、搭配色彩提供依据。色彩对人的头脑和精神的影响是客观存在的,色彩的知觉力、辨别力、象征力与感情等都是色彩心理学上的重要问题。

4.2 色彩的三要素

生活中的色彩十分丰富,我们用眼睛和利用科学观测方法能够看到和辨别清楚的色彩多达 750 万种以上。尽管这些色彩深浅、鲜浊不同,但它们之间却存在着某种共同因素:任何一个色彩(除无彩色只有明度的特例外),都有色相、明度、纯度三方面的性质,即任何一个色彩都有它特定的色相、明度、纯度,因此我们把色相、明度和纯度称为色彩的三要素或三属性,也是色彩最基本的构成要素或最基本的特征。

4.2.1 明度

明度是色彩的明暗程度,即色彩的明暗、深浅变化,或者说是色彩的素描关系。以光源色来说可以称为光度,对物体色来说可称亮度、深浅度等。在无彩色类中,最高明度是白色,最低明度是黑色。在白、黑色之间存在一系列的灰色,一般可分为九级。靠近白端为高明度色,靠近黑端为低明度色,中间为中明度色。在有彩色类中,最亮的是黄色,最暗的是紫色,这是因为各个色相在可见光谱上振幅不同,作用于人的眼睛后产生的知觉效果也不同,从而看起来色彩的亮暗也不同。黄色、紫色在有彩色的色相环中成为划分明暗的中轴线。有彩色加白提高明度;有彩色加黑降低明度;有彩色加入灰色时,依灰色的明暗程度而得出相应的明度色(见图 4-5)。

明度在三要素中具有较强的独立性,它可以不带任何色相特征,而通过黑、白、灰的关系单独呈现出来。色彩一旦产生,明度即同时出现。彩色反映了物象全部要素的色彩关系,而黑、白则反映了物象色彩的明暗程度。素描即把对象的色彩要素抽象为明暗关系。明度是色彩的骨骼,是色彩结构的关键。

图 4-5　明度色相环

4.2.2 色相

色相是指色彩不同的相貌。在可见光谱上,人的视觉能感受到的红、橙、黄、绿、蓝、紫这些不同特征的色彩给这些可以相互区别的色彩定出名称,当我们称呼其中某色的名称时,就会有一个特定的色彩印象,这就是色相的概念。

若明度为骨骼,色相就是肌肤,它体现了色彩外在的性格,在应用色彩理论中通常用色相环而不是直线排列色谱表现色相系列。色谱两端红与紫相连即构成最简单的六色相环(红、橙、黄、绿、蓝、紫);六色之间加进同类色、类似色,即构成有微妙过渡的二十四色相环、三十六色相环等。

4.2.3 纯度

纯度即色彩的鲜浊程度、纯净程度,也可以指色相感觉的鲜艳程度,因此还有艳度、浓度、彩度、饱和度等说法。能辨认出的有色相感的颜色都具有一定的鲜浊程度,即纯度。不同色相的颜色明度不同,纯度也不同。当一种颜色中混入白色时,它的明度提高,纯度降低;当一种颜色中混入黑色时,明度降低,纯度也降低。自然色中红色纯度最高,其次是黄色,绿色只有红色的一半。自然色中大部分是非高纯度色,正因为含灰量有了纯度变化,色彩才显得极其丰富。

纯度体现了色彩内向的性格,纯度变化就会引起色彩性格的变化。改变色彩纯度的三种方法为:加中性灰、加互补色、加其他色。色彩加水稀释,纯度也会降低。无彩色黑、白、灰没有色相感,纯度为零,在有彩色中鲜艳的色彩纯度较高。可见,色彩的明度、色相、纯度都具有相对的独立性,称为色彩三属性。对色彩三属性的全面了解掌握是学习色彩并运用色彩进行设计的基础(见图4-6)。

图4-6 纯度色块

4.3 色彩推移和色彩混合

4.3.1 色彩推移

色彩推移是将色彩按照一定的规律有秩序地排列、组合的一种构成形式,其种类有色相推移、明度推移、纯度推移、互补推移、综合推移等。色彩推移的特点是具有强烈的层次感和闪烁感,富有浓厚的现代感和装饰性,甚至还有幻觉空间感。

1. 色相推移

色相推移是将色彩按色相环的顺序,由冷到暖或由暖到冷进行排列、组合的一种渐变形式。为了使画面层次丰富、变化有序,色彩推移可选用色相环(似地球赤道),也可选用含白色或浅灰的色相环(似地球北半球的纬线),还可选用含中灰、深灰、黑色的色相环(似地球南半球的纬度)。

色相推移的特点:选用两种或两种以上纯度较高的色彩,可以使用两色相加或模拟两色相加为中介色,使推移自然流畅。色相推移的中介色也可以使用无彩色系的黑、白、灰或金属色,任何色相都可以推移至另外的色相(见图4-7、图4-8)。

⬆ 图4-7 色相推移之一

⬆ 图4-8 色相推移之二

2. 明度推移

明度推移是在纯度和色相不变的情况下,将色彩按明暗深浅变化系列的顺序,由浅到深或由深到浅进行排列、组合的一种渐变形式。一般都选用单色系列组合,也可选用两个色彩的明度系列,但也不宜应用太多,否则易乱易花,效果适得其反。明度推移的特点如下:不使用纯度较高的色彩来构成(避免给人明显的纯色变化)。因此明度推移通常选一种明度与纯度都较低的色彩,逐渐加白或加黑,依次调出明度各不相同而明度差又相等的色阶,色阶越多,画面色彩越丰富(见图4-9、图4-10)。

图 4-9　明度推移之一

图 4-10　明度推移之二

3．纯度推移

纯度推移是将色彩按等差级数系列的顺序由高纯度到低纯度或由低纯度到高纯度进行排列、组合的一种渐变形式。纯度推移的特点是含蓄、丰富，又有明度方面的变化（见图 4-11、图 4-12）。

图 4-11　纯度推移之一

图 4-12　纯度推移之二

4．综合推移

综合推移是将色彩按照色相、明度、纯度推移进行综合排列、组合的渐变形式，由于色彩三要素的同时加入，其效果当然要比单项推移复杂、丰富得多。

4.3.2 色彩推移的构图形式

色彩推移是一种特殊的构成形式,其构图及形象组织也有相应的特点和基本规律。

1.平行推移

将色彩按平行的垂直线、水平线、斜线、曲线等进行等间隔或不等间隔的条纹状、有秩序地安排、处理。

2.放射推移

(1) 定点放射:又称日光放射、离心放射,画面应确定一个或多个放射点,然后将色彩围绕放射点等角度或不等角度进行排列、组合(见图4-13)。

(2) 同心放射:又称电波放射,画面有一个或多个放射中心,将色彩从放射中心作同心圆、同心方、同心三角、同心多边、同心不规则等类型的向外扩散处理、安排。

(3) 综合放射:将定点放射和同心放射综合在一个画面中进行组织、处理。

↑ 图4-13　放射推移

3.综合推移

将平行推移和放射推移的手法同时安排在一个画面中,使作品的形态形成曲、直、宽、窄、粗、细等对比,构图复杂多变,效果更为丰富有趣。但为防止产生散、乱、花、杂的弊病,画面一般只应有一个中心或主体,或一主一次,切忌多中心和多主体。

↑ 图4-14　透叠

4.错位、透叠及变形

(1) 错位:有整体错位和局部错位两种情况。整体错位是为了进行色相的冷暖对比、明度的明暗对比、纯度的鲜灰对比,将底图的色彩作整体的、相反的排列。例如,底色从冷到暖,则图色从暖到冷;底色从明到暗,则图色从暗到明;底色从鲜到灰,则图色从灰到鲜。局部错位可以表现色彩的节奏韵律感。

(2) 透叠:这是一种当两个形体相重叠时,处理成两者都能显现形体、轮廓的表现手法。色彩透叠可产生透明、轻快的效果,趣味性和现代感很强。当底形和图形重叠时,如果色相差级数小,则两者都有紧贴感;当色彩级数差增大时,则两者的空间感也随之增大而有远离感(见图4-14)。

(3) 变形:色彩推移的可变性及创造性开发余地很大,在掌握基本构图形式、配色规律后进行种种变化,充分发挥个人的构思想象,将会产生无穷无尽的佳作。变化的形式很多,如定点放射的放射线一般都处理成直线,可作弧线变形处理成有单向转动感的风车状,也可作双向交

叉处理,则效果更复杂、丰富等。

4.3.3 色彩的混合

1．三原色混合

原色：混合产生各种色彩的最基本的色,是任何色彩都无法调制出来的,也称为一次色。

色光三原色：朱红光、翠绿光、蓝紫光。

颜料三原色：红（品红或玫瑰红）、黄（柠檬黄）、蓝（湖蓝）。人们习惯上认为的颜料三原色为大红、中黄、普蓝,这是不科学的。

2．间色和复色混合

两种或两种以上的颜色混合在一起构成与原色不同的新色,称为色彩的混合。

间色：两种原色的等量混合。在伊顿的十二色相环中,间色处于两种原色之间,也称为二次色。例如,橙色处于黄与红之间,是黄与红的等量混合；绿色处于黄与蓝之间,是黄与蓝的等量混合；紫色处于蓝与红之间,是蓝与红的等量混合。

复色：在间色的基础上产生,是两种间色或三原色的适当混合。复色也称为再间色或三次色。例如,橙与绿混合成橙绿,呈黄灰色；橙与紫混合成橙紫,呈红灰色；绿与紫混合成绿紫,即蓝灰色。凡是复色都含有三原色的成分,都呈灰性色。三原色的等量混合即呈中性灰色。三原色的各种不同比例的混合就能产生出千变万化的色彩来。

3．加色混合

加色混合也称为色光的混合,即把不同的色光混合到一起,产生新的色光。其特点是将相混合的色光的明度相加,混合的色光的成分越多,所得到的新色光的明度越高；将等量的原色色光混合,就可以得到不同层次的灰色；将所有的色光加到一起（三原色色光都为最大值）,就可以得到白光（色）。

4．减色混合

减色混合也称为颜料混合,即把不同的颜色混合到一起,可以得到新的颜色。其特点是当混合的颜色越多,或者混合的次数越多,所得到的颜色就越灰暗,将所有的颜色混合到一起,就可以产生黑色。其原因是：两种以上的颜料相混合或重叠时,相当于照在上面的白光中减去各种颜料的吸收光,其剩余部分的反射光混合的结果就是颜料混合或重叠产生的颜色。颜料混合种类越多,白光中被减去吸收光越多,相应的反射光量就越少,最后将趋近于黑色——减色混合。印染染料、绘画颜料、印刷油墨等各色的混合或重叠都属于减色混合。

5．旋转混合

在圆形的转盘上绘制色块,并使其高速旋转,就会产生色彩混合现象,我们称为旋转混合。

6．空间混合

将两种或两种以上的颜色并置在一起,通过一定的空间距离,在人的视觉内达成的色彩混合称为空间混合,也可称为并列混合或色彩的并置。凡互补色关系的色彩按一定比例的空间混合,可得到无彩色系的灰和有彩色

系的灰,如红与青绿的混合可得到灰、红灰、绿灰;非互补色关系的色彩空间混合时,产生两色的中间色,如红与青混合,可得到红紫、紫、青紫;有彩色系色与无彩色系色混合时,也产生二色的中间色,如红与白混合时,可得到不同程度的浅红;红与灰混合时,得到不同程度的红灰;色彩在空间混合时所得到的新色,其明度相当于所混合色的中间明度。色彩并置产生空间混合是有条件的,其一,混合色应是细点或细线,同时要求呈密集状,点与线越密,混合的效果越明显;其二,色彩并置产生空间混合效果与视觉距离有关,必须在一定的视觉距离之外才能产生混合。

技能提升与训练

训练内容:色彩推移。

训练项目:色彩的色相放射推移、色彩的纯度平行推移。

项目要求:结合现实生活的感受与体验,为了体现色彩的三要素特点,熟练掌握色彩分类,运用不同的推移方法进行色彩推移的训练。色彩推移具有强烈的层次感和闪烁感,富有浓厚的现代感和装饰性,甚至还有幻觉空间感。

(1)色彩的色相放射推移。对于几何形状元素进行设计创作,借助放射推移方法对元素进行色彩的填充,突出区分色彩的色相。对于元素的数量不进行限制,要体现出闪烁感和装饰性。同时,明确各色相色块在画面上的布局与排列,呈现相应的艺术性与审美性。画面尺寸为24cm×24cm,采用手绘或拼贴的方式完成,完成后可进行适当的装裱。

(2)色彩的纯度平行推移。对于几何形状元素进行设计创作,借助平行推移方法对元素进行色彩的填充,突出色彩纯度的步步推移渐变。对于元素的数量不进行限制,要体现出层次感和空间感。同时,明确各纯度色块在画面上的渐变与排列,呈现相应的艺术性与审美性。画面尺寸为24cm×24cm,采用手绘或拼贴的方式完成,完成后可进行适当的装裱。

小 结

本章学习了色彩的分类和色彩的三要素等基础知识,结合色彩三要素的知识对色彩进行推移和混合,分析了色彩推移和混合的种类、方法以及构图形式等方面的内容,并结合基础知识进行创意思维的训练,有针对性地展开色彩推移和混合的相关训练。

第5章 色彩构成的提取与重构

学习要点：

- 了解色彩的采集方法以及表现形式。
- 熟悉色彩重构的形式美法则。
- 掌握色彩重构的表现方法。

5.1 色彩的采集

在解读一件设计作品时，我们会发现在复杂却又有些熟悉的信息中，设计师通常会以观者熟悉的色彩形象去引导人们的视觉习惯。通过突出一个或几个日常的熟悉事物来引入构图，让观者逐步理解其设计含义。事实上，人们往往也擅长透过现有的形式去探索新的视觉内容。

这种人们对于视觉元素的"熟悉感"也作用于色彩构成设计的各个组成部分里，而"熟悉感"源于现实生活。我们需要从生活中采集色彩元素。所谓"采集"，就是从色彩搭配和谐的色彩实体（包括自然色和人工色）中获取色彩搭配的信息，这些信息主要包括该作品所用的主要色相，以及各搭配色的明度、纯度、面积、位置等因素，还包括该色彩作品的风格以及所采用的调和方法等。

采集色彩元素的过程是整理从各种渠道获得的熟悉色彩素材的过程。在这个过程中，我们应该敏锐地捕捉那些能激发起人们情感而往往容易被忽略的东西，比如大自然的山水、动植物的图案、建筑物的壁画、国内外的优秀艺术作品等。这些现实生活中的色彩元素是进行色彩构成创作中的参考，我们借鉴一些和谐的色彩关系来提取色彩元素，并对这些色彩元素的比例、配置、变化、明暗程度、鲜灰力度等色彩信息综合考量，然后进行理性的分解和归纳。

5.2 色彩的表现形式

1. 自然色

自然界是与人类社会相区别的物质世界，即自然科学所研究的无机界和有机界。自然界是客观存在的，它是自然界的产物本身赖以生长的基础。同时大自然的产物也是神奇的，它生机盎然、五彩缤纷，处处有美妙的色彩，

令人赏心悦目。

浩瀚的大自然的色彩丰富多样,变化无穷,向人们展示着迷人的色彩。植物的色彩美存在于树木的沉稳健硕、绿叶的纯粹浓郁、鲜花的娇艳明媚和青草的碧翠如波中,动物的色彩美存在于它们缤纷美丽的皮毛以及斑驳闪亮的鳞片上(见图 5-1、图 5-2)。

图 5-1　植物的色彩

图 5-2　动物的色彩

自然景观的色彩美是天空、山脉、田野的辽阔广远,是大海、小溪、湖泊的宁静深邃,也反映在风雪雷电、阴晴圆缺等气象景观和四季的变换中。例如蔚蓝的海洋、金色的沙漠、苍翠的山峦、灿烂的星光,以及植物色彩、矿物

色彩、动物色彩、人物色彩等。春夏秋冬，晨午暮夜，这些美丽的景色能引起人们美好的情感。历来许多艺术家长期致力于大自然色彩的研究，对各种自然色彩进行提炼、归纳、分析。从取之不尽、用之不竭的大自然中捕捉艺术灵感，吸收艺术营养，开拓新的色彩思路。

2．人工色

在人工色中，包含传统色、民间色、绘画色、图片色等。

所谓传统色，是指一个民族世代相传的、在各类艺术中具有代表性的色彩特征。我国的传统艺术包括原始彩陶、商代青铜器、汉代漆器、陶俑、丝绸、南北朝石窟艺术、唐代铜镜、唐三彩陶器、宋代陶器等。这些艺术品均带着各个时代的文化烙印，各具典型的艺术风格，各具特色的色彩主调和不同品位的艺术特征。这些优秀文化遗产中的许多装饰色彩都是我们今天学习的最好范本（见图5-3、图5-4）。

图5-3　传统装饰色彩之一

图5-4　传统装饰色彩之二

民间色是指民间艺术作品中呈现的色彩和色彩感觉。中国是一个多民族国家，幅员辽阔，地域差异大，每个民族都有自己的文化习俗和习惯，对色彩也有不同的理解和运用。中国的民间艺术是流传于民间、由民间艺人或者社会最广大的人民群众自己创作，反映最真实、直接的大众审美和心理需要，带有明显的地域特征。民间艺术作品大多色彩鲜明浓郁、对比强烈，有的美观实用；有的能寄托老百姓最真诚的愿望，比如祈求福泰安康。

中国民间艺术取材广泛，包罗万象。与老百姓的生活密切相关的陶瓷、漆器、面泥类材质的手工艺品，如碗、盘、陶罐等，是生活中产生的艺术，伴随着老百姓的日常生活。具有强烈民族风情的编织、印染类的艺术品，如刺绣、香包花布等，地方特色浓郁，特点突出，实用性和装饰性都很强。还有剪刻、年画、唐卡等民间绘画类艺术品，是伴随着民间风俗演变的衍生艺术品，寓意吉祥、如意，寄托了老百姓对生活的美好愿望、对未来的真挚祝愿。民间艺术是具有象征性、指示性的装饰艺术，给老百姓带来美的享受的同时，也给老百姓精神上一定的鼓励，使人精神振奋、增强信心、奋发向上（见图5-5、图5-6）。

在诸多民间艺术形式中，年画色彩鲜艳，造型生动，是伴随着年节风俗而来、反映民间世俗生活的应景画作。年画中的题材和内容都充满了祝福，用喜庆、艳丽的色彩寓意着吉祥，寄托了人们对来年的祈福。民间年画的色

图 5-5　民间刺绣色彩

图 5-6　民间扎染色彩

彩大多采用鲜艳的纯色和强烈的色彩对比来烘托节庆祈愿的主题,用明度和纯度都很高的红、黄、蓝、绿等色及生动的造型和朴实真挚的情感来表现中国人对于生活的热爱。我国著名的四大民间木刻年画产地分别是江苏苏州桃花坞、天津杨柳青、山东潍坊和四川绵竹。年画的题材内容广泛,形式变化多样,有人物类、动物类、植物类和风景类等,无论是题材内容、刻印技术还是艺术风格,都具有自己鲜明的特色。年画以人物类的作品居多。各类武将门神、灶爷、财神、寿星、戏曲人物、民间传说等都是年画的表现对象。画中的人物生动可爱,富有活力,且与民间习俗密切相关,多被赋予惩恶扬善、尊崇忠良、赞美勇武的特征,为底层民众带来美的享受的同时,也起到了激励人心、让人奋发向上的作用。年画是中国民间最普及的艺术品之一,如今依然有它的市场,每到岁末,许多地方仍然有张贴年画的习俗,用以增添节日的喜庆气氛,祝福来年的幸福美满。它有着广泛的群众基础,通俗普及、雅俗共赏（见图 5-7、图 5-8）。

图 5-7　苏州桃花坞年画

图 5-8　天津杨柳青年画

在这些无拘无束的自由创作中,寄托着人们真挚纯朴的感情,流露着浓浓的乡土气息与人情味,在今天看来,它们既原始又现代,极大地诱发了画家的创造性。

绘画色也值得我们学习和借鉴,主要是学习艺术家绘画作品中的色彩和搭配。从水彩到油画；从传统古典色彩到现代印象派色彩；从拜占庭艺术到现代派艺术的色彩；从蒙德里安的冷抽象到康定斯基的热抽象等。下面我们以油画作品为例说明。油画是通过色彩来塑造形体、构成画面、表达思想的一种艺术创作形式。不同的时

期、不同的风格、不同的油画语言,留下了太多的艺术杰作和丰富的色彩宝典。达·芬奇、米开朗基罗、伦勃朗、布歇、马奈、莫奈、雷诺阿、梵·高、马蒂斯、康定斯基、蒙德里安等杰出的艺术大师们创作出了无数的优秀艺术作品,给我们的色彩采集提供了丰富的资源。这些历经岁月的沉积而流传下来的色彩资料也让我们的设计创意有根可寻、有章可依(见图5-9～图5-12)。

图 5-9　布歇的油画作品

图 5-10　康定斯基的油画作品

图 5-11 伦勃朗的油画作品

图 5-12 马奈的油画作品

　　图片色是指各类彩色印刷品上的摄影色彩与设计色彩。图片内容可能是繁华的都市夜景、平静的湖水、秋林的红叶，可能是高耸的现代建筑物，可能是沧桑的古城墙，可能是一堆破铜烂铁，可能是金银钻石等。图片的内容可以包揽世界上的一切，不管它的形式和内容怎样，只要色彩美，就值得我们借鉴，就可以作为我们采集的对象。

　　此外，我们还应放开视野，扩展到世界这个大家庭中，从埃及动人心弦的原始色彩到古希腊冰冷的大理石色调，从阿拉伯钻石般闪亮的光彩到充满土质色调的非洲，从日本那审慎的中性色调到热情而豪放的拉丁美洲的暖色调等，都可以激发我们学习色彩的灵感。

5.3　色彩的重构

　　色彩元素的提取是重新构置的前提，创新重构是色彩提取的目的。重构是在元素提取的基础上，对色彩元素的构成方式进行再创造，赋予色彩新的内容和意义的过程。一个优秀的色彩构成创意，需要经过元素采集和构成创造的过程来实现（见图 5-13）。

　　色彩构成的创造是主观的艺术行为，能够完全表达出作者的个人喜好、情感偏向和个人对色彩的理解和认识。

　　我们说"熟悉感"是人类认识世界的基础，它的作用力是不可低估的。然而人们心目中的熟悉感并不是绝对的、不可改变的，而是可以培养和延展的。在色彩构成中，经过巧妙的元素重构设计，在不违背原有的熟悉感的基础上，我们可以略微调节色彩元素的视线感受，重设编排色彩元素中的视觉结构，诱导人们的视线依照设计的意图愉快而新奇地感受最佳的映像。巧妙地运用我们熟悉的色彩元素，重新创造出既符合我们的认识思维，又富于创意的、艺术性强的色彩构成，是需要不断训练和艺术感悟的。在感受客观世界的色彩物象时，敏感地将可能产生艺术美感的各种设计元素捕捉下来，进行记录并保存。这些素材正是灵感产生的有力保证，是滋养灵感的沃土。当设计师对生活中的美感元素接触得越来越多时，灵感出现的次数也就越多。

图 5-13　色彩的提取与构置

　　色彩构成是设计创作的一种语言。色彩构成的创意灵感可以帮助我们创造出优秀的色彩作品,这就需要我们首先要掌握色彩的元素,记录下美的色彩构成要素,对于任何能产生美感的色彩要抱着研究和探索的态度,主动地联想,不断地去尝试进行色彩创作,长此以往,作品必将是独特的和有创意的。当我们看到一些漂亮的事物时,不能仅仅停留在觉得它很美的潜意识状态,而要主动地提取这种色彩美丽的形式元素,以及各种色彩的面积、明度和纯度等和谐统一的色彩关系。同时,可以利用采集到的优美和谐的色彩创造出极具艺术性的色彩构成。

　　设计师之所以令人尊敬,是因为他有助于人们理解这个社会和大自然,并把他所理解的真、善、美附着在日常使用的真实东西上,然后展现在人们眼前。

5.4　色彩构成的形式美

　　色彩元素构成方式的重构是对原有色彩的提炼和升华,通过明度、纯度、色相、构图、造型、线条、比例等的重新搭配,产生新的色彩格局,创造出新的色彩作品。色彩构成的重构是对色彩采集的超越,可以提升色彩配置的艺术性,提高作品的审美性,也是让设计作品再次洋溢艺术魅力的有效途径。

　　我们从各个渠道采集的色彩信息都是色彩创意的灵感来源。色彩设计就是在原有参照物的色彩信息基础上进行概括和提取,加入主观的审美和情感体验,从而创作出和谐、丰富、独具特色的艺术作品。

　　通过速写或摄影的方式可以将自然界的色彩迅速地捕捉下来。速写是对客观对象的快速记录,是一种整体的色彩印象,可能比较粗略。而摄影是能够把自然界中稍纵即逝的平凡事物转化为不朽的视觉图像的过程,对绘画有着重要的辅助作用。对于色彩采集来说,用摄影图片进行素材的收集比较方便、实用。自然界中本来就存在着丰富的色彩,构成了生动的美。生活中也不缺乏美,但是发现美的眼睛却不是人人具备的。摄影的魅力就是能将瞬间定义为永恒。我们能够从和谐、优美、富有感染力的摄影作品中采集到生活中或许常见、或许罕见、或许是容易被视觉忽略却富有美感的色彩元素,将这些色彩元素运用到作品中来会产生变化多样又独具韵味的色彩作品。

在绘画作品中存在的色彩已经过了艺术家的提炼和创造。我们看到许多油画大师的画作能够在油画史上留下记录,其色彩都是和谐和优美的。我们采集油画中的色彩,需要将原作的色彩关系进行准确而细致的分析,吸取其中的精髓,重构到我们的色彩作品中,让我们对色彩的运用得到提升,真正从大师的作品中吸收到营养,升华我们的色彩创作。

中国画的写意精神注重以形写神,迁想妙得。中国画的色彩含蓄、内敛,在笔墨的提按顿挫间直抒胸臆,表达情感。在采集中国画的色彩来重构画面时,要将色彩的神韵展现在画作中,并删繁就简,完成"意中有意,味外有味"的艺术创作,表现出具有内涵、由内而外的色彩美。

中国民间艺术受到中国传统的五色观的影响,色彩大多鲜明浓郁,对比强烈,有着很强的装饰性。在对这些质朴纯粹的色彩进行采集时,需要提炼出色彩的比例和色彩的呼应关系,才能让重构的作品具有深厚的艺术感染力。

绘画创作的形式和种类很多,除了比较常见的油画、中国画外,水彩插画、动漫等绘画形式也都具有各自的艺术特点和魅力。我们在研究色彩、学习色彩、表现色彩时,可以从众多的画种中找到和谐色彩搭配的优秀组合,取众家之长,补自己之短,提取出有用有效的色彩元素,转化为自己的色彩创作,达到我们的学习目的。

艺术大师毕加索说过:"艺术家是为着从四面八方来的感动而存在的色库,从天空、大地,从纸中,从走过的物体姿态、蜘蛛网……我们在发现它们的时候,对我们来说,必须把有用的东西拿出来,从我们的作品移植到他人的作品中。"

技能提升与训练

训练内容:色彩的提取与构置。

训练项目:自然色或人工色色彩提取训练;绘画色彩分析训练;色彩重构训练。

项目要求:通过速写或拍照的形式采集自然色或人工色,结合色彩三要素以及搭配要点,熟练掌握色彩提取的方法,并运用色彩构成的形式美法则进行色彩重构的训练。

(1)自然色或人工色色彩提取训练。通过色彩速写或拍照的形式进行自然色和人工色的采集,并运用色彩分类原则将已有色彩进行概括,将概括的色彩进行整理,绘制成色块排列。对于色块形状没有限制,注意区分色彩的色相,要体现出色彩归类概括能力。画面尺寸为24cm×24cm,采用手绘的方式完成(见图5-14)。

图5-14 色彩提取训练

（2）绘画色彩分析训练。通过多种途径收集中西方绘画作品，运用色彩分类原则将画面中已有色彩进行概括，将概括的色彩进行整理，绘制成色块排列。对于色块形状没有限制，注意区分色彩的色相，要体现出色彩归类的概括能力。画面尺寸为 24cm×24cm，采用手绘的方式完成（见图 5-15）。

图 5-15　绘画色彩分析训练

（3）色彩重构训练。对于自然色或人工色色彩提取训练、绘画色彩分析训练所总结的色彩进行重新构成，以几何形状元素进行设计创作，突出色彩归纳总结的重新应用，要体现出层次感、艺术性与审美性。画面尺寸为 24cm×24cm，采用手绘或拼贴的方式完成，完成后可进行适当的装裱。

小　　结

本章学习了色彩采集的方法、色彩表现形式等基础知识，归纳总结出色彩的色块，并运用形式美法则进行重新构成。结合现实生活的知识与经验，充分从已有画面中提取色彩搭配，不仅培养了实践动手能力，也有助于审美能力的提高。

第6章 色彩的对比与调和

学习要点：

- 认识色彩对比构成和调和构成的含义与意义。
- 理解对比构成的不同对比形式关系。
- 掌握对比和调和的构成训练表现。

艺术效果离不开对比，虚与实、明与暗、动与静、高与低、繁与简等，色彩效果同样也是靠对比来增强和减弱的。两色并置，有明显不同的称为对比，当对比达到最大值时，称为直径对比或极地对比。色彩对比的重点是认识色彩对比的特殊性。色彩的千变万化形成了色彩的多种对比关系。通过画面和图形探索色彩对比的规律寻觅色彩对比的特有魅力是设计和创作的永恒课题。

二维形态是由点、线、面、色彩、质感等元素组成的有机整体。色彩对比与调和相当于形式美法则中的变化与统一规律，色彩只有发生对比，才能产生五彩缤纷的变化。色彩对比就是寻找各色块之间的区别或不同点，强调诸多色彩因素的差异性，从而激发视觉的跳跃，彰显色彩的个性。诸多的色彩变化给予人的视觉丰富多彩的绚丽感，也形成了多姿多彩的缤纷世界，但过多过强的色彩对比会造成视觉的混乱和疲劳，这就需要色彩的协调和统一。我们认识世界、识别物象很多时候是从辨别色彩差异和变化开始的。色彩的微妙变化往往能产生丰富的色彩语言，激发人无限的想象力和创造力。

色彩对比是艺术设计中最重要、最关键的环节之一，有时关系到整体色调的倾向。通过对色彩对比知识的学习，能使学生掌握较丰富的色彩语汇及配色方法，扩展并提高学生的色彩感知力和辨别力。

从色彩自身的特征出发，认识各种对比的性质、意义和作用，可分为色相对比、明度对比、纯度对比、补色对比、冷暖对比、同时对比和连续对比等。从探索色彩对比的构成规律出发，可分为面积对比、形状对比、位置对比、距离对比、数量对比等。

尽管色彩对比的分类较多，但它们有着不可分割的联系，彼此之间是相互融通的。色相对比也包括明度对比、纯度对比、冷暖对比等，冷暖对比也有色相、明度、纯度等对比关系；同时对比的色块中有冷暖对比的成分，连续对比的色彩中包含明度对比、纯度对比及色相对比等；面积对比的画面也包括形状、位置、数量等对比关系，形状对比的色块之间也穿插面积对比、位置对比及距离对比等色块。

一般来说，色彩丰富的画面对比关系不是单一的，往往是多种对比关系并存，单纯的一种色彩对比是不存在的。例如我们在改变色彩明度的同时，也在降低其纯度，改变其色相。色彩构成的画面一般是以一种或若干种色彩为主色调，次要的色调与主色调形成对比，这同时就包含大色块与小色块的对比即面积对比，也包含色块数量、位置、距离等对比关系。所以说，色彩对比的分类是相对的，不是绝对的，本书列出的图片范例主要是分类的某一

方面,也包含其他方面的色彩对比。

6.1 色彩的对比构成——色相、明度、纯度

6.1.1 色相对比

色相对比是色彩对比中最基本也是最重要的对比,正是这一对比确立了色彩存在的价值。有了色相对比,色彩的其他一系列的对比才得以展开。色相对比是因各色相的差别而形成的对比,色相对比的强弱可以用色彩在色相环上的距离来表示。各色相由于在色相环上的距离远近不同,形成了强弱不同的色相对比(见图6-1)。

任选一色在色相环上来感受色彩色相的强弱对比：与此相隔15°以内为同类色,同类色为色相弱对比；与此相隔15°~30°为邻近色,邻近色为色相弱对比；与此相隔30°~60°为类似色,类似色为色相中对比；与此相隔60°~120°为中差色,中差色为色相中对比；与此相隔120°以上为对比色,对比色为色相强对比；与此相隔180°为互补色,互补色为色相最强对比。

1. 邻近色

色相环上任意一色的相邻色为邻近色（两色在色相环上的间隔在30°以内）,邻近色色相差很小,色彩对比非常微弱,接近于同一色相的搭配,如黄与微绿黄、黄与微橙黄等。邻近色虽然容易调和,但画面配色单调,必须借助明度和纯度的变化或者点缀少量对比色来增加变化（见图6-2）。

❖ 图6-1 色相环

❖ 图6-2 邻近色

2. 类似色

以某一颜色为基准,以与此色相间隔2~3色的颜色为类似色,即以色相环上间隔在30°~60°以内的颜色相配合。类似色的色相差比邻近色稍大,但仍保持着色彩上的特性,主色调倾向明确,又富有一定的变化,是较为常用的色彩构成方法。如果适当地变化其明度和纯度或点缀少量的对比色,就能取得较为理想的效果（见图6-3）。

3．中差色

以某一颜色为基准，以与此色相间隔 4～7 色的颜色为中差色，即色相环上间隔在 60°～120° 的色相配合，如黄与绿、黄与绿味青、黄与青味绿、青与紫、青与微红紫、青与红味紫、青与紫味红等。中差色构成是富有变化又不失调和的配色，也是较为常用的构成方法（见图 6-4）。

⬆ 图 6-3　类似色　　　　　　　　　　　　⬆ 图 6-4　中差色

4．对比色

以某一颜色为基准，以与此色相间隔 7～9 色的任意两色互为对比色，即色相环上间隔在 120°～165° 的色相配合，如黄与红、黄与紫味红、黄与红味紫等。对比色构成的色彩对比强烈而醒目，在视觉艺术中具有冲击力，但往往难以取得调和，一般应变化其明度和纯度，或者采用强化主调、调整面积比例来协调色彩的对比关系（见图 6-5）。

5．互补色

以某一颜色为基准，以与此色相间隔 180° 的任意两色为互补色，即色相环上间隔在 180° 的色相配合，如黄与青味紫、黄与紫、黄与微红紫等。互补色相构成的色彩对比极为强烈、醒目而突出，在色彩的视觉生理上有平衡的满足感；另外还会产生粗俗生硬、动荡不安的消极作用。由于对比极端，必须采取综合调整色彩的明度、纯度以及面积比例关系，或者借助无彩色的缓冲协调等方式来达到色调的和谐统一（见图 6-6）。

⬆ 图 6-5　对比色　　　　　　　　　　　　⬆ 图 6-6　互补色

6.1.2　明度对比

明度对比是色彩明暗程度的对比。任意选择一个色并分别混合黑或白，制作 9 级明度系列的色标，以深色系 1～3 级为主调的称为低明度基调；以中色系 4～6 级为主调的称为中明度基调；以浅色系 7～9 级为主调的

称为高明度基调。

如果再根据明度对比的强弱可分成三种调子：相差 3 级以内的弱对比为短调；相差 4～5 级的对比为中调；相差 6 级以上的强对比为长调。如果运用以上低调、中调、高调和短调、中调、长调 6 个因素进行组合，可构成许多基于明度基调的配色。组合后的第一字表示明度的基调，第二字表示明度对比的程度，如高长调是表示高明度基调、明度强对比的配色；低短调是表示低明度基调、明度弱对比的配色。不同明度基调的构成具有不同的情调与个性（见图 6-7）。

图 6-7　明度对比

1．明度基调

低明度调——由 1～3 级的暗色组成的基调,具有沉静、厚重、忧郁、迟钝、沉闷的感觉。

中明度调——由 4～6 级的中明色组成的基调,具有柔和、甜美、稳定的感觉。

高明度调——由 7～9 级的亮色组成的基调,具有优雅、明亮、轻松、寒冷、软弱的感觉。

2．明度对比的强弱

明度弱对比——相差 3 级以内的对比又称为短调,具有含蓄、模糊的特点。

明度中对比——相差 4～5 级的对比又称为中调,具有明朗、爽快的特点。

明度强对比——相差 6 级以上的对比又称为长调,具有强烈、刺激的特点。

短调是相当于在 9 级明度色标中，3 级以内的色相配合。中调是在 9 级明度色标中,间隔 4 级左右的色相配合,如黑与深灰、黑与中灰、深灰与灰等,属于中调的色相构成。中调组合具有一定的层次感,也容易调和,如变化色相和纯度便可取得较为理想的配色。

3．明度调性的延展

由于明度倾向和明度对比程度的不同,这些调子的视觉作用和感情影响均各有特点。高长调可以由黑、白、灰三色构成,具有强烈的、丰富的、男性的效果；中短调具有如梦幻似的薄暮感,显得含蓄、模糊而呆板；低长调较强烈,有爆发性,具有苦恼和苦闷感；低短调则显得晦暗、低沉,具有忧郁感。

6.1.3 纯度对比（彩度对比）

将不同纯度的颜色并置，因纯度的差异，使鲜艳的颜色更鲜艳，浑浊的颜色更浑浊，这种色彩对比现象称为色彩的纯度对比，也叫彩度对比（见图6-8）。

🔴 图6-8　纯度对比之一

1．纯度改变的方法

加入黑色降低纯度（同时也降低了明度）；加入白色降低纯度（同时也提高了明度）；加入灰色降低纯度（同时也改变了明度）；加入互补色降低纯度（同时也改变了明度）。

2．纯度基调

将纯色与同明度的灰色以不同的比例相混合，建立有9个等级的纯度推移，并以此来划分纯度的基调，不同纯度基调的构成具有不同的情调与个性。

低纯度基调——由1～3级的低纯度色组成的基调，又称灰调，非常接近中性灰，色彩朦胧，具有神秘感，容易产生脏灰、含混无力的感觉。

中纯度基调——由4～6级的中纯度色组成的基调，又称中调，色彩温和柔软，典雅含蓄，具有温和、柔软、沉静的特点。

高纯度基调——由7～9级的高纯度色组成的基调，又称鲜调，是纯色或稍带灰味的鲜艳色的配合，具有强烈、鲜明、华丽、个性化的特点，但久视易造成视觉疲劳。

3．纯度对比的强弱

纯度弱对比即为低彩对比；纯度中对比即为中彩对比；纯度强对比即为高彩对比。在纯度对比中，同一画面中占主体的是最艳的高纯度色，其他色块由接近无彩色的低纯度色组成，即为艳灰对比。灰色与艳色相互映衬，画面生动、活泼。

4．纯度与其他配色的关系

色相差与纯度差成正比关系：色相差小，纯度差也小；色相差大，纯度差也大。纯度差与明度差成反比关系：纯度差大，明度差小；纯度差小，明度差大。纯度差与面积差成反比关系：高纯度面积小；低纯度面积大。

5．纯度对比的特点

纯度对比通过色彩饱和度的中和，可以使过分跳跃的色彩得到抑制，调整画面的主次关系；低纯度调的色彩搭配容易沉闷、暗淡，但如果把握得当，可以得到非常优雅的画面。由于纯度倾向和纯度对比的程度不同，这些调子的视觉作用与感情影响则各具特点，一般来说，较鲜艳的色相明确，引人注目，视觉兴趣强，色相的心理作用明显，但容易使人疲劳，不能持久注视；含灰色等低纯度的色相则较含蓄，不容易分清楚，视觉兴趣弱，引起的注意程度低，能持久注视，但因平淡乏味，久看容易令人厌倦（见图6-9）。

图 6-9 纯度对比之二

在色相、明度相等的条件下,纯度对比的总特点是柔和,越是纯度差别小,柔和感越强。对视觉来说,一个阶段差的明度对比,其清晰度等于三个阶段差的纯度对比,因此,单一纯度弱对比表现的形象比较模糊。

纯度对比的另一特点是增强用色的鲜艳感,即增强色相的明确感。纯度对比较强,则体现出的艳丽、生动、活泼、引人注目及其感情倾向越明显;配置纯度对比不足时,往往会出现脏、灰、黑、闷、单调、软弱、含混等问题;纯度对比过强时,则会出现生硬、杂乱、刺激、眩目等令人不适的感觉(见图6-10)。

图 6-10 纯度对比之三

6.2 色彩的对比构成——面积

一幅作品,无论是整体色调的形成还是色彩主次关系的调整,色彩的面积分布起着决定性的作用。当一种色彩或以这种色彩为主构成的色调在画面中占有最大面积时,画面的整体色调就随之形成。要改变一幅作品的色调,最基本的手段就是改变色彩占有的面积。色彩面积对比是指两个或两个以上色块的相对色域所形成的对比现象,也可以说面积对比就是色彩区域所占的比例对比,即色域对比。

1. 面积与色调

色相面积差别可以形成不同的色调,如红色调、黄色调、绿色调等;明度面积差别可以形成不同的明度调,如高明度调、中明度调、低明度调等。

纯度面积差别可以形成不同的纯度调,如高纯度基调、中纯度基调、低纯度基调等;冷色或暖色面积差别可以形成不同的冷暖色调,如冷色调、暖色调、中性色调。

2. 色彩对比与面积的关系

相同色彩(色相、明度、彩度接近)的面积对比:面积相同,对比效果弱;面积差别越大,对比效果越强(见图6-11)。

不同色彩(色相、明度、彩度不同)的面积对比:面积相同,对比效果强烈;面积差别越大,对比效果越弱(见图6-12)。

图6-11 色彩的面积对比之一

图6-12 色彩的面积对比之二

6.3 色彩的对比构成——形状

形状是色彩存在的形象要素之一,一个颜色的出现总是伴随着一定的形状被我们同时感受,而色彩对比也会因为形状的变化而受到影响。

色彩形状的聚散关系不是色彩面积大、小的变化,因为无论色彩是聚还是散,它们的面积关系并没有改变。而形越集中,色彩的节奏感就越强,视觉冲击力就越大;相反,形越分散,色彩的节奏感就越弱,视觉冲击力也就越小。色彩的形非常小时,还会发生色彩空间混合,从而改变了色性。可见,形状的聚与散是影响色彩节奏强弱的重要因素。诚然,形状的表现还不仅如此,形状以及形状方向的改变还能改变色彩固有的节奏,并能产生一种强调、突出、紧张的张力,或产生一种柔和、轻松和后退的收缩力(见图6-13)。

◆ 图6-13 色彩形状的聚散对比

在画面中总色量一致的情况下,形状由集中到分割,越集中的部分色彩对比越强。由此我们可以看出形状会影响色对比的强弱,形状越完整单一,外形轮廓越简单,对比效果越强;形状越分散,外形轮廓越复杂,对比效果相对减弱。

色彩学家伊顿将造型要素中的三种基本形,即正方形、三角形、圆形,同色彩的三原色进行了比较,分析得出红色的重量感、安定性、硬性和不透明现象,同正方形的静止和庄重的特点对应;三角形具有积极、活泼、好斗、进取的特点,与无重量感的、明澈的黄色相对应;圆形显得温和、圆滑、轻快、极富流动性的特点,与透明的蓝色相对应。它们的象征意义可以概括如下:正方形象征着静止的事物,三角形象征着活跃的思想,圆形则代表着不停地运动。

6.4 色彩的对比构成——位置

由于对比着的色彩在平面和空间中都处于某一位置上,因此,对比效果不可避免地与色彩的位置发生关联,包括上下、左右、远近、接触、切入、包围等。颜色之间的距离、位置对色彩效果的影响包括:两色并置或其中一色包围另一色时,同时对比的作用会使色彩对比效果增强;分散的形状分割了画面的底色,使双方的面积都缩小并且分布均匀,实现对比双方向融合方向的转化;色彩之间的距离会影响色彩的对比关系,同时对比的作用使近距离的色彩对比加强、远距离的色彩对比减弱(见图6-14)。

透视学认为,眼睛看向什么地方,什么地方就是视点,视点决定着视平线的高低,决定着构图。从正常的平视角度讲,以视点为中心,左右大于上下的椭圆范围称为人眼的有效范围。在有效范围的中心偏右上的一点,可以看作是视域中最活跃的位置,即视中心,在视觉上这个位置最稳定、最有生气,对比也最强烈。

图 6-14　色彩的位置对比

从设计构图的关系看,一个颜色所处的位置会对视觉产生不同的效果,这是人的生理因素决定的,一般人对左边的色彩有被动感、对右边的色彩有活跃感。

6.5　色彩的对比构成——冷暖

色彩的冷暖感觉既是心理的也是生理的,因色彩感觉的冷暖差别而形成的对比称为色彩冷暖对比。冷暖对比是色彩对比最重要的特点之一。

1．不同色相的冷暖差别

暖色系:黄、黄橙、橙、红、红橙、红紫等,暖色给人以前进感、膨胀感等。冷色系:黄绿、绿、蓝绿、蓝、蓝紫、紫等,冷色给人以后退感、收缩感等。

色彩的冷暖感主要由色相决定,红、橙、黄为暖色系,青绿、青、蓝为冷色系,绿、紫为中性色系,不同色相的冷暖以含有红橙和青蓝比例而定(见图 6-15)。

同为暖色系或冷色系的色彩并置在一起,也有冷暖差别之分。例如,大红与紫红、中黄与柠檬黄同为暖色,但大红与中黄偏暖,紫红与柠檬黄偏冷;湖蓝与群青、中绿与翠绿同为冷色,但湖蓝与中绿偏暖,群青与翠绿偏冷。

2．同色相的冷暖差别

同一色相的颜色,加入白色越多,色彩越明亮,同时显得也越冷;加入黑色越多,色彩越暗,同时显得也越暖。凡加入白而提高明度的,色性趋向冷;凡加入黑降低明度的,色性趋向暖(见图 6-16)。

图 6-15　冷暖对比之一

图 6-16　冷暖对比之二

3．纯度对色彩冷暖的影响

纯度越高的颜色，冷暖的感觉越强烈；纯度越低的颜色，冷暖的感觉越微弱。

4．冷暖对比的特点

色彩的冷暖感是通过对比产生的，同属于冷色系或同属于暖色系的颜色放在一起，同样可以分出冷暖的差异。可见，色彩的冷暖性质不是绝对的，而是相对变化的，它往往与色性的倾向有关，同为暖色系，偏蓝、青、绿者相对倾向于冷，偏红、黄、橙者则相对倾向于暖；冷色系也是如此。因此，色彩的冷暖感觉往往是由偏离基本色的倾向性所决定。

色彩的冷暖对比在色彩艺术中具有丰富的表现力，伊顿认为冷暖可以用一些特定的词汇来表示，冷色对应透明、镇静、阴影、稀薄、空气感、遥远、轻的、潮湿等，暖色对应不透明、刺激、日光、浓密、土质感、重的、干燥等。

我们可以从冷暖区域彩色示意图总结出以下几点：冷暖的极色对比为冷暖感觉的最强对比；冷极色与暖色的对比、暖极色与冷色的对比为冷暖的强对比；暖极色、暖色与中性微冷色，冷极色、冷色与中性微暖色的对比为冷暖中等对比；暖极色与暖色、冷极色与冷色、暖色与中性微暖色、冷色与中性微冷色的对比为弱对比。

如果介入了明度、纯度的变化，色彩的冷暖也会随之变化。色彩的冷暖对比影响着远近空间的距离关系。因此，运用冷色在心理上具有后退收缩感、暖色具有前进扩张感的视觉规律来加强画面的空间深度或调整画面层次是常用的艺术处理手法。

运用色彩的冷暖对比不仅可以增强距离感，而且可以加强色彩的艺术感染力。色彩的明暗对比虽然能强化素描层次，但是易单调乏味，如果同时采用冷暖转换、冷暖调节画法，那么色彩效果就会显得更加生动活泼。

6.6　色彩的调和构成——共性

彩色有了对比才能体现出色彩本身的意义，但在实际应用中，对比与统一永远是美学的法则。没有统一的对比是杂乱无章的，统一是基础，对比是内容，两者相辅相成，缺一不可，完整的画面是变化与统一的完美结合。这里的统一在色彩理论中称为调和，调和就是和谐。人们把"和谐"作为美的基本原则，视变化中的秩序和统一为"美的方程式"。色彩调和是指两种或多种颜色有秩序而协调地组合在一起，并使人产生愉悦、舒适、饱满的色彩搭配关系。色彩配置的总效果与视觉生理反应之间的调和不仅要求色彩配置不应过分刺激，而且也要求色彩关系不应过分柔和、平淡，要求对比与调和恰如其分，相得益彰。

色彩调和是色彩构成中的重要环节，掌握好各种调和的构成法则，缩小、缓解某些色彩的过量对立与差异，厘清画面的主次关系，保持色调的和谐统一，才能显示出色彩构成的表现力。把握色彩表达的技巧，归结到底就在于协调好色彩的对比与调和关系（见图6-17、图6-18）。

从色彩视觉的生理角度讲，互补色的配合是调和的，因为人在看到某一色彩时，总是试图寻求与此相对应的补色来取得视觉生理平衡。伊顿说："眼睛对任何一种特定的色彩同时要求它的相对补色，如果这种补色还没有出现，那么眼睛会自动地将它产生出来。"正是靠这种生理现象，色彩和谐的基本原则中才包含了互补色的规律。

在视觉上，既不过分刺激，又不过分暧昧的配色才是调和的配色，就好像谱曲，没有起伏的节奏，则平淡、单调；一味地高昂紧张，则杂乱无常。配色的调和取决于是否明快，过分刺激的配色容易使人产生视觉疲劳、紧张和烦躁不安。

图 6-17　色彩调和之一

图 6-18　色彩调和之二

自然色调的配合和连续性成为人们视觉色彩的审美习惯。自然界中景物的明暗、光影、强弱、冷暖、灰艳、色相等变化，都有一定的自然规律，其变化是有节奏并且是非常和谐的。配色符合自然规律则能达到妙趣天成、"天然去雕饰"的美感，也即追求一种自然美的和谐。

配色调和与色相、明度、纯度、面积等密切相关。色彩的三要素和面积、形状、数量等因素对色彩的对比关系影响巨大。

6.6.1 同类调和

同类调和是在同类色相的色彩中通过明度或纯度的变化来调和画面。同类调和也是最基本的调和法则,凡是同类色的配色都很容易达成调和。同类调和的弱点是画面容易单调、平淡,所以要适当改变色彩的明度和纯度以求变化(见图6-19)。

图 6-19　同类调和

6.6.2 近似调和

近似调和是指色彩对比在相邻的色相范围内就能获得基本的色彩调和效果。与同类调和相比,近似调和除了明度、纯度的变化外,还有小范围的色相变化。同类色虽然容易达成调和,但掌握得不好会有单调、平淡之感。近似调和有色相的变化,可以丰富画面,又因这种变化只在近似色中产生,不会造成过分的视觉跳跃。用近似调和对色彩进行归纳、调整,对改变画面色彩的散乱和把握画面中的非主题对比是比较有效的(见图6-20)。

6.6.3 同一调和

同一调和是一种弱化对比的调和方法。同一调和使色彩调和的范围从同类色、近似色扩展到包括互补色在内的所有色彩。同一调和法的运用使互不相容的对比色彩有可能协调到一起。同一调和法就是在相互对立的两色中共同添加某一颜色作为媒介色,来减弱原有色彩的对比强度,达到调和的目的。

- 加入白色调和：在强烈刺激的色彩双方加入白色，使其明度提高，纯度降低，刺激力减弱，混入的白色越多，则调和感越强。
- 加入黑色调和：色彩双方加入黑色，降低各自的明度和纯度，达到调和的效果。
- 加入同一灰色调和：互相加入灰色是色彩调和的重要方法，这在一定程度上降低了色彩双方的纯度，低纯度色彩就容易调和。
- 加入同一原色调和：降低纯度以达到调和。
- 加入同一间色调和：降低纯度以达到调和。
- 互混调和：色彩双方互相加入一定比例的颜料，你中有我，我中有你，相互融合，以减弱其强烈的对比性而达到和谐。

图 6-20　近似调和

图 6-21　分割调和

6.6.4　分割调和

　　分割调和也称为间隔调和，是在两种有差异的色彩之间设立一个或多个中间色域，来缓冲色彩的过度对立。通常的做法是使用无彩色的黑、白、灰或其他中性色彩区分不同色彩区域，以消除各色项之间的排斥感。在色彩属性接近的颜色之间插入一种隔离色能使它们的关系变得清晰明了；在色彩属性差异大的颜色之间使用隔离色可以起到调和关系的作用（见图 6-21）。

　　分割调和是在不改变色彩双方的独立性并保持其原貌的情况下完成的，也可以说是色彩过渡、色彩渐变的一种形式。这种调和其实是引入了第三方色彩，丰富了画面效果，同时又保持了色彩的鲜艳度。印象派的"点彩"画法其实就是运用了这种方法，纯度很高的色点交织在一起，交相辉映，对比强烈，色彩极为丰富，但又不失协调优雅，富有节奏感和韵律感。

　　同一调和和分割调和都可以在所有的色彩之间运用，不同的是同一调和需要在相互对立的色彩中混入媒介色，从而或多或少地改变了原有色彩的纯度和特性，以对立色彩双方各自做出让步来达成和谐，这一调和法处理不当，容易失去色彩的鲜艳度和画面原有的气氛；而分割调和可以不改变色彩的任何属性，因而处理得当，既可

以加强色彩的效果,又可以减弱画面原有的强度、力度、个性,也利于控制画面的色调。

6.7　色彩的调和构成——面积

面积调和是通过增减对立色彩各自占有的面积造成一方的较大优势,以它为主色调来主导并控制画面,从而达到调和的目的,因而面积调和也称为优势调和。面积调和有以下几种情况。

第一,在纯度相同的情况下,大面积色彩处于主导地位,小面积色彩处于辅助地位。第二,大面积灰色,其小面积纯色为画面主导,因为灰色一般色相不明确。第三,色彩面积等量时,其色相应向同类色、邻近色靠拢,纯度接近一些,这样更容易调和。第四,色彩面积等量时,纯度高的色彩有膨胀感,主导画面;纯度低的有收缩感,处于诱导地位。第五,两色互补或强烈对比时,应加大任一方的色彩面积使其起到主导色的作用;两色对比且面积等量,应使用一些间色来缓解其冲突,达到调和的目的;或降低其中一色的纯度,使其处于被辅助的地位。

6.8　色彩的调和构成——秩序

色彩调和的"秩序调和"就是色彩推移,也就是说,通过有序地演变让色彩和谐。色彩的秩序调和就是运用色相推移、纯度推移、明度推移或者综合推移的手法形成有秩序感的画面,让对比强烈的色彩变得富有层次感,达到"调和"的目的(见图6-22、图6-23)。

图6-22　秩序调和之一

图6-23　秩序调和之二

渐变的秩序:运用色相推移、纯度推移、明度推移或者综合推移让色彩有秩序地渐变、过渡,类似间隔调和的方法,不同的是渐变调和是色彩阶梯性地排列,间隔调和则是媒介色或间色的运用。

重复的秩序:色彩可以像音乐的节奏一样间隔性地重复出现,达到规律性的统一。

技能提升与训练

训练内容：色彩对比与调和构成。

训练项目：色彩的七种对比形式设计训练；色彩的三种调和形式设计训练。

项目要求：结合现实生活的感受与体验,为了体现色彩构成的表现手法,熟练掌握对比和调和构成形式,运用不同的构成方法进行色彩构成的训练。通过对色彩对比和调和构成的设计训练,能掌握较丰富的色彩语汇及配色方法,扩展并提高学生的色彩感知力和辨别力。

（1）色彩的七种对比形式设计训练。对于几何形状元素进行设计创作,借助色相、纯度、明度、面积、形状、位置和冷暖的对比方法对元素进行色彩的填充,突出色彩对比配色方法。对于元素的数量不进行限制,要体现出装饰性。同时,明确各色块在画面上的布局与排列,呈现相应的艺术性与审美性。画面尺寸为24cm×24cm,采用手绘或拼贴的方式完成,完成后可进行适当的装裱。

（2）色彩的三种调和形式设计训练。对于几何形状元素进行设计创作,借助共性、面积和秩序的调和方法对元素进行色彩的填充,使色彩有效地完美融合。对于元素的数量不进行限制,要体现出和谐感。同时,明确各色块在画面上的布局与排列,呈现相应的艺术性与审美性。画面尺寸为24cm×24cm,采用手绘或拼贴的方式完成,完成后可进行适当的装裱。

小　　结

本章学习了色彩构成的对比和调和两种基础方法,其中包含的多种构图形式有助于对学生设计能力的培养。结合色彩三要素等基础知识对色彩进行构成,分析了不同构成形式对于视觉的影响。最后结合基础知识进行创意思维的训练,有助于学生掌握丰富的色彩表现及配色方法,扩展并提高色彩感知力和辨别力。

第7章 色彩的情感表达

学习要点：

- 认识色彩情感表达的意义。
- 理解色彩情感表达与创意思维的联系。
- 掌握色彩情感表达的方式方法。

7.1 色彩的心理表达

色彩的物理性质是制约色彩联想的第一要素。一般来说，有怎样的色彩表象刺激就会产生与之关联的色彩直觉遐想。例如，人们看到红色就会想起自然界中的火、血、太阳，而不是冰、海、月亮，因为该色同前者在色彩外观接近，故容易使人产生表层的感性认知，并继而诱导出深层的理性思维活动，如红色蕴含辉煌、壮丽、热情、温暖等意象特征。上述色彩联想过程很大程度上都是依赖红色的表象特征作为心理活动的切入触点，如图 7-1 所示。

图 7-1 红色的表达

通常情况下,色彩联想与个人的生理素质、年龄、性别、气质禀性、文化修养、专业特长、社会意识等诸多因素融会贯通。仍以红色为例,不同年龄段的人们,其联想不论在广度还是深度上均有着天壤之别。美学家朱光潜先生曾就此阐发过自己的理论观点,他认为人在婴儿时期对颜色的偏好可以说全是由于生理作用,但随着年龄的增长,联想作用及层次则会呈现出逐渐渗入的发展状态。通常,伴随着年龄的增长,主体对色彩的体验可分为物质感受、情感感受和精神感受三个不同阶段。如天真烂漫的儿童观看红色时,会想到苹果、灯笼等客观色彩特征鲜明的东西,即物质感受阶段;情窦初开的青年人面对红色时,会想到热情、忠诚等感情色彩浓郁的情境,即情感感受阶段;饱经沧桑的老人注视红色时,会想到壮丽、神圣等主观色彩特征明显的概念,即精神感受阶段。与此同时,联想的内容并非是杂乱无章、漫无边际的。在特定的色彩形象范畴内,人们的主观臆测也会呈现出某种可以遵循的逻辑流向,这对于拟定色彩计划是至关重要的环节。据日本色彩学家塚田敢对不同年龄及性别的人所作的色彩联想测试结果显示,人们对色彩的联想除了存在相异性外,更广泛的则是相似性,这是色彩的心理表达之所以能够被大多数人接受的有力论据之一,也是我们探索色彩的联想方式及其效果的推动力。

视觉器官在受到外部色光刺激的同时,还会自动地唤起大脑有关的色彩记忆痕迹,并将眼前色彩与过去的视觉经验联系到一起,经过分析、比较、想象、归纳和判断等活动,形成新的身心体验或新的思想观念,这一创造性思维过程即为"色彩联想"。实践证明,色彩联想取决于色彩性质、主体感受和创作主题三个层面的限定。不同的色彩联想主题,所诉求的色彩形象常常是截然不同的。例如,在表达一幅题材寓意为和平的广告设计时,若选用给人革命、危险或暴力感受的红色布局画面,作品会显得不伦不类。然而如果调整为拥有宁静、平安、温和内涵的绿色,必定会使画面上的形式与内容达到珠联璧合的艺术效果。

7.2　色彩的联想表达

色彩的联想可分为具象联想、抽象联想和共感联想三种类别。

1. 具象联想

色彩的具象联想是指由观看到的色彩直接想象到客观存在并与之近似的某一具体物象颜色的色彩心理联想形式。例如,色彩颜料中的橙色、草绿色、湖蓝色、玫红色等都是人们凭借对橘橙、草地、湖水、玫瑰花等具象形态固有色的联想命名的。中国画历史久远,许多文人墨客在总结其色彩艺术创作规律时各抒己见、论述丰富。其中当以宋代山水画家郭熙所归纳的有关"天空水色"四季的配色画法最具建树性。他根据自己对不同季节的天色与水色的观察印象及绘画心得,把它们浓缩为相应的色彩关系,且诉诸理论诠释和艺术表达(见图7-2)。例如,把水色分为春绿、夏碧、秋青、冬黑;把天色分为春晃、夏苍、秋净、冬黯。

无独有偶,享誉欧洲的色彩学家伊顿也曾阐述过相关的学术见解,其观点已成为现代人研究具象联想的经典学说。伊顿在做四季色彩联想与构成时强调:春天是自然界青春焕发、生机蓬勃的季节,所以应选用明亮的色彩来搭配。黄色是最接近白光的色彩,黄绿色则是它的强化色,浅的粉红色和浅的蓝色扩大且丰富了这种放射色。因为黄色、粉红色和淡紫色等都是植物在蓓蕾期最常见的颜色,故用它们构筑春天的色调是最恰当不过的。夏天的自然界具有非常丰富的形状与色彩,所以是最容易获取生动充实的造型力量的季节。那些在骄阳似火的炽射下而呈现出冷暖分明的物象也最为适合于那些富于饱和的、积极的、补偿的颜色组合。秋天的自然界随着丰硕的金色收获带给人们短暂的喜悦后便逐渐衰败成为阴暗的颜色系列,土黄、橙红、褚石、深棕、蓝紫、灰绿等就演绎成了人们抒发和描写秋色情怀的色彩主体。冬天是透过大地内力的收缩性活动而展露自然界万般寂寥的消极之季,

要想不失时机地搭配这个季节的颜色,应注意尽量选用那些能够暗示退缩、寒冷和内在的光泽透明或稀薄的色彩种类。如象征冰天雪地的各种蓝色及紫色,以及诸多被柔化了的蕴藉颜色,如土绿、褐色、灰色、烟色等。总之,中西方艺术家在如此悠久漫长的时空中相继发现具象色彩联想的妙用,可见其所拥有的超越历史、人种、文化等差异的广泛意义,如图7-3所示。

🔹 图7-2　具象联想

🔹 图7-3　春夏秋冬

具象联想色彩构成可分为多种表现形式。常见的有节气式联想色彩构成,如前述的春、夏、秋、冬等形式;时辰式联想色彩构成,如黎明、朝阳、黄昏、傍晚等形式;金属式联想色彩构成,如金、银、铜、铁等形式;饮料式联想色彩构成,如咖啡、茶水、啤酒、橙汁等形式;地带式联想色彩构成,如森林、海洋、草原、沙漠等形式,如图7-4所示。

图7-4　饮料联想

2．抽象联想

法国华裔艺术家赵无极曾说:"艺术不应是仅仅再现可见的事物,而更应是变不可能为可能。"从艺术创作经验上讲,一位艺术家要想表达一种纯精神主题时,那么任何具体的色彩造型表达,如人物、风景等都会显得苍白乏力,而此时色彩的抽象联想构成便会独具力量。因为,它单凭一块淡淡的灰色就能将颇具禅意的画面主题表达得入木三分,令人遐想联翩。

为此,所谓的色彩抽象联想,是指通过观看某一色彩实体而能直接想象到某种富于哲理性或逻辑性概念的色彩心理联想形式。如注视黄色时,则联想到光明、智慧、傲慢、颓废等;而凝视紫色时,则联想到高贵、吉祥、神圣、邪恶等。就本质而论,色彩抽象联想构成就是试图借助色彩所包含的丰富含义及符号化特征,或含蓄或直白地表达某些抽象或不容易用具象表达的概念或思想。例如,盛行于西方艺坛的抽象派、观念派、表现派等的艺术创作无一不是以此为表达主体的,他们创作的那些别具思想的色彩作品是后人学习色彩抽象联想构成的经典范本,同时也是"艺术是种从感觉到知觉,进而把知觉变成有意味的形式的综合或浓缩的过程"的形象释义,如图7-5所示。

多数情形下,人们对色彩的抽象联想程度是随着年龄、阅历、智力的发展而不断深化与发展的。通常,未成年人多

图7-5　毕加索的抽象画

富有直观的、感性的色彩具象联想能力，如见到红色便想起太阳、西红柿、红帽子等。而成年人多具有观念的、理性的色彩抽象联想优势，如见到红色会想到生命、危险、革命等。据日本色彩学家测定，与女性相比，男性容易联想到客观事物，而女性则常以自我意识为中心。

抽象联想构成包括情感式联想色彩构成，如热爱、冷淡、仇恨、痴情等形式；精神式联想色彩构成，如神圣、智慧、正义、悲壮等形式；情绪式联想色彩构成，如激动、愤怒、高兴、低落等形式；年龄式联想色彩构成，如儿童、少年、中年、老年等形式。上述联想构成是否成功，关键在于设计者要对每一种颜色所拥有的特定思想含义的深度理解与灵活匹配，做到这一点就可以在画面上创造出既耐人寻味又别具哲理的色彩语境。

3．共感联想

现代科学研究成果表明，感觉是客观事物的个别特性在人脑中引发的一种反应。它主要包括视、听、味、嗅、触五种感觉。例如，一朵玫瑰作用于我们的感官时，通过视觉可以感受到它的颜色，通过嗅觉可以闻到它的芬芳等。心理学家认为，感觉是人的最简单的心理过程，同时也是触发各种复杂心理活动的先决条件。而共感则是由一种感觉带动另一种感觉的心理反应形式。换而言之，各种感觉相互转换与渗透的结果称为"共感"，抑或"统觉""连觉"，其特点是能够使人产生更加丰富而奇妙的心理体验。

国外科学家经过长期实践认定，共感是人类与生俱来的一种心理天赋。不过，在生活中真正具有超强共感反应的人凤毛麟角。据统计，这种人约占全球人口比例的五十万分之一。美国著名的神经学家塞托维认为："人类常将五种感觉掺混在一起，我们曾说红色是暖的，绿色是冷的，蓝色是咸的等，多数人是把它们当作比喻，但是对于那些真正有连带感觉的人来说，这些比喻都是真实的、鲜明的、自发的，并且是无法抑制的感觉。"在论析共感现象的心理形成根由时，塞托维指出，这一现象源自人脑的边缘系统。探本求源，它是"早期哺乳动物看、听、尝、闻、触的记忆使然"。于是，"共感"被现代心理学界称为"人类现有认知的化石"。

人的共感心理状态除了先天因素外，更多的是与人们在日常生活中积累的那些丰富的感官经验，尤其是与心理联想密不可分。例如，柠檬其色泽呈黄色，味道为酸涩。生活中，人们在头脑里储存了足够多的关于柠檬是黄色的、酸的感官信息，所以即使不经亲自感受它的颜色或滋味也会不自觉地想象到柠檬的常态感觉特性。看到黄色就会产生酸楚感，而品尝到酸楚又会与黄色联系到一起。从中可见，在感觉、记忆的基础上，大脑的另一种重要功能——联想就不言而喻地成为引发共感现象的重要介质。在日常生活中，具有共感联想性质的心理现象不胜枚举，用于表示它的专用词汇及语句也屡见不鲜，如"耳中见色，眼里闻声"为视听共感联想；"望梅止渴"为视味共感联想；"痛苦"为触味共感联想；而"声音很甜"则为听味共感联想等。

借用色彩表达其他感觉抑或借其他感觉反映色彩，具体包括色听、色味、色嗅、色触四种共感心理联想类别。现代艺术创作经验佐证，色彩的共感联想现象不单是人类具有的一种特殊的心理活动才能，而且还是现代造型艺术家常用的一种重要的艺术表现手段。

色听共感联想是指色彩视觉与听觉之间互动作用的共感心理联想的表现形式。医学家们认为，视觉感知的色彩与听觉反应的声响之间似乎存在着一种先天的生理结构与后天的经验积累造就的一种彼此渗透的交感现象。这一点在同为艺术范畴的色彩艺术和音乐的相互转换中被体现得最为突出，在艺术史上曾有许多画家和音乐家都拥有超常的色听或听色共感联想能力。如法国著名的作曲家奥利维·马新曾多次直言到："色彩对我很重要，因为每当我听到音乐或阅读乐谱时，就会看到色彩。"

许多艺术家更是乐此不疲地利用色彩表现音乐抑或借助音乐反映色彩。深受印象画派影响的法国大作曲家德彪西擅长应用五声音阶、全声音阶等和声及配乐技巧创作具有斑斓色感的和声与泛音效果，从而开拓了人类音乐艺术创作的新领域。在其交响乐《大海》中，德彪西通过音色的对比手法描绘了在晨曦中天空由温馨的紫色

逐渐地演化为明澈的蓝色的过程以及红日东升的壮丽景象。抽象主义的创始人、俄国艺术家康定斯基既是一位才华横溢的画家,又是一位学识渊博的学者。他曾长期沉醉于色彩与音乐比较课题的研究,并把这种理念融会到他的艺术实践之中。在凝聚着康定斯基美学思想的《论艺术中的精神》一书中,他把红色比喻为是乐队里嘹亮的小号声;把紫色描绘为是一支"英国管"发出的低沉音调;把蓝色视作教堂里荡漾着的悠长的风琴声;把绿色形容为小提琴演奏出的如歌行板。在现代绘画史上,康定斯基还是第一位提出色彩应该"音乐化"的画家,即在画面上创造一种"视觉的音乐"。

总之,在色听互动关系上,蜚声欧洲的英国指挥大师马利翁将二者的共感联想解释得最为精辟透彻,他说:"音乐是听得见的色彩,色彩是看得见的音乐。"

色嗅共感联想是指色彩视觉与触觉之间相互转换的色彩共感心理联想表现形式。在诸多色彩共感联想表现形式中,色嗅连带现象也极为普遍。例如,当著名的俄国艺术评论家亚利山大谈及第一次看到列宾的《伊凡杀子》的观感时认为,该画给他留下的最深印象就是从伊凡大帝手指缝的间隙中流出的那股仿佛带着浓烈血腥气息的红色血液。这一事例无疑是色嗅共感联想的生动注释。色彩除能产生血腥味感外,还能视色彩对象的不同而使人得到各尽其趣的味觉暗示,如图 7-6 所示。

图 7-6 《伊凡杀子》

色味共感联想是指色彩视觉与味觉之间相互转换的色彩共感心理联想表现形式。从历史上看,人类早就注意到色味共感联想现象,并为此产生了众多独具一格的文化习俗。例如,在影响我们中国人传统色彩思维取向数千年的五色学说中,色味对位观念也是其重要的思想范畴,如青色代表酸味,红色代表苦味,白色代表纯味,黑色代表咸味,黄色代表甜味。历史事实表明,中国人对色味共感的研究与应用的历史可谓源远流长。

在众多关于现代色味共感心理联想研究的事例当中,伊顿在他的《色彩艺术》中所举之例最具代表性:一位企业家为了款待宾朋好友准备了一席美味佳肴。当客人们落座于色泽悦目、香气扑鼻的食品前胃口大开时,不料主人却将白色灯光转瞬间变成了红灯。在红色灯光的照射下,肉食看上去显得更加鲜嫩诱人,而菠菜变成了黑色,马铃薯则犹如染上红色。正当人们为此感到惊讶之际,突然间红灯又被蓝灯所替代,原本鲜嫩的肉食品此

刻竟然呈现出了腐烂的样子,马铃薯也仿佛发了霉。望着如此颜色的食物,客人们的食欲大减。当宾客们在主人变幻色灯的把戏中不知所措时,黄色灯光不期而遇。黄光将葡萄酒蜕变为浊黄色的蓖麻油色,客人们的脸色也显现出僵尸一般的色彩,几位女士甚至慌忙掩面离开座位。此刻人们想饱餐美食的愿望被灯光折腾得兴致全无。不过,当主人笑着将灯光恢复到最初的白色时,人们的食欲又被重新唤起,色彩对食欲的影响力由此可见一斑。

在另一项饶有兴趣的色味共感联想实验中,美国科学家发现,他们把紫色加入柠檬味的饮料中后,凡喝过该饮料的人无一例外地认为它是葡萄味而非柠檬味。随后,科学家们为了进一步考证颜色对人的味觉影响,他们又将草莓味、柠檬味、葡萄味、蓝莓味、香蕉味的五种饮料分别同红、橙、紫、蓝、黄五色进行色味混合。测试结果显示,当颜色与味道完全符合时,72%的被测试者可以准确无误地辨别出饮料的口感。但当颜色与味道毫无关联时,竟有高达78%的被测试者不能正确地判断出饮料的味道。鉴于色觉与味觉的密切关系,大部分食品的色彩包装多选择与商品固有色相一致的颜色作为传达商品味感的色彩主体,以便增加消费者对其内在质量的信赖度。如使用橙色表现甜味、咖啡色象征苦涩等,而绝少选定蓝色标志上述商品。因此,就俄国心理学家巴甫洛夫的条件反射理论而言,蓝色不能给人甜或苦的味觉感知及心理联想,如图7-7所示。

图7-7　色味共感

色触共感联想是指色彩视觉与触觉之间相互转换的色彩共感心理联想表现形式。例如,日本色彩学家大智浩曾做过这样一个著名的色触共感测验:他把温度相同的两个房间分别粉刷为橙色和蓝色,并让测试者穿着同样薄厚的衣服进入其中待上一段时间。当测试结束后,他询问测试者的体温感受时,进入橙色房间的人表示温度适宜,而进入蓝色房间的人则认为略感冷意。通过测试,心理学家认定橙色与蓝色给人的心理温度差值为4℃。该实验研究表明,色彩对人的冷暖触觉有着鲜明的规范作用。事实上,美术创作中常言的冷色与暖色概念就其本质来说,即为色觉与触觉相得益彰的结果。为什么说红、橙、黄色是暖的,因为它们同肌肤感受到的夏日的炽烈阳光以及烧红了的铁块等热刺激的事物息息相关。而蓝、绿、紫色被说成是冷色,因为这些颜色常令人联想到冰川、海水、黑夜等冷刺激的体感经验。另外,康定斯基在他的色彩研究中也对色触共感问题多有论述。例如,他认为有些颜色,像深群青、铬绿、灰、赭等色显得很粗糙或像刺一般;而另一些颜色,如黄绿、浅橙等色则是柔软的,犹如天鹅绒那样让人情不自禁地去抚摸它们。康定斯基的研究表明了在心理联想的暗示下,色彩具有软硬触觉性质,如图7-8所示。

在探析色触共感的过程中也不能忽视另一种常见现象,即色彩的轻重问题。通常,色彩给人的轻重感觉多是以明度的深浅为依据的。例如,明快、亮丽的颜色常给人轻盈之感,这是因为客观世界中许多质量轻的物质的色

彩面貌常是浅淡的颜色,如光线、棉花、纸等;而与之相反的物质及其色泽则给人迥异的感受,例如,早期的货运集装箱颜色都为黑色,搬运工人工作后常会觉得疲劳不堪,后在色彩专家的建议下,集装箱颜色大都改为明亮的色彩,在同样的劳动强度下,工人们却感到工作轻松。从中不难看出,色触共感联想对人身心的重要影响。

图7-8　色触共感

通过对上述色彩共感联想现象的条分缕析,可以从心理学角度得出如下判断:在人的感觉经验与大脑想象机制的互动作用下,具有"捷足先登"奇效的色彩视觉常常成为其他感觉领域的先导者,从而加深了人们对听、味、嗅、触的反应与认知能力。这或许就是人们常说的"百闻不如一见"的道理所在。鉴于色彩共感联想现象在具有可供挖掘的巨大潜力的同时,还可以给人带来愉快、满足的心理体验,故而在艺术创作活动中设计者们如能有意识地驾驭它们,就可使今后创作的色彩作品别具意味与美感,解读色彩共感联想的全部意义便蕴含其中。

从具象、抽象和共感联想的分析可以看出,由触类旁通而引导并丰富起来的色彩物语有着极其广阔的开掘余地及创作空间。特别是根据国内色彩心理专家对美术类与非美术类的学习者和从业者所作的色彩联想测试实验显示,以创造形象作为职业的美术类人士对色彩的联想能力远远逊色于非美术类人士对色彩的想象,产生这种尴尬处境的根源在于传统的色彩教学体系,即美术类学习者为了打好所谓的造型基础而进行长期的单一色彩写生训练,其结果是导致他们的意识里对色彩的反应早已不自觉地形成了先客观后主观的思维定式。换而言之,他们观察色彩时,首先考虑的是它的客观性质,其次才视为联想的触发媒介。为此,在色彩构成的研习中,强化学习者对不同层面的色彩联想的学识积累以及实际运用能力的培养显得势在必行。与此同时,国内外的有关色彩联想训练方面的教学实践证明,这种学习方式对唤醒与开启人们被抑制、磨灭已久的色彩想象大有裨益。

技能提升与训练

训练内容: 色彩的情感表达。

训练项目: 色彩的心理情绪表达;色彩的联想表达。

项目要求：结合现实生活的感受与体验进行色彩感觉的表达，注重心理感受以及思维联想。理解情感表达与创意思维之间的联系，通过心理和联想的表达锻炼抽象思维的形成，最终实现创意思维的建立。

（1）色彩的心理情绪表达。根据自身心理情绪对于几何形状元素进行设计创作，借助色彩构成不同表达方法对元素进行色彩的填充，突出色彩的心理情感表达。对于元素的形状数量不进行限制，要观者对于所表现情绪一目了然。同时，明确各色块在画面上的布局与排列，呈现相应的艺术性与审美性。画面尺寸为24cm×24cm，采用手绘或拼贴的方式完成，完成后可进行适当的装裱。

（2）色彩的联想表达。通过多种方式方法对事或物进行头脑风暴联想，根据自身思维方式对于几何形状元素进行设计创作，借助色彩构成不同表达方法对元素进行色彩的填充，突出色彩的联想表达。同时，明确各色块在画面上的布局与排列，呈现相应的艺术性与审美性。画面尺寸为24cm×24cm，采用手绘或拼贴的方式完成，完成后可进行适当的装裱。

小　　结

本章学习了色彩的情感表达，其中包含的多种表达方式有助于创意思维的培养。结合色彩构成形式等基础知识对情绪、思维、感觉进行表达，分析了不同颜色对于观者心理的影响。最后结合基础知识对创意思维进行表达。

第三部分

立体构成

依照相应的方式探索立体形态的形式美感，从而结合其相关构成要素来进行基本法则及视觉空间的呈现方式的研究。

第8章 立体构成的认知

学习要点：

- 认识立体构成的基本概念。
- 了解自然形态与非自然形态的立体造型。
- 掌握与平面构成、色彩构成的联系与区别。

8.1 立体构成的基本概念

立体构成也称为空间构成，立体构成是以一定的材料，以视觉为基础，以力学为依据，将造型要素按一定的构成原则组合成美好的形体。它是研究立体造型各元素的构成法则。

在此之前学习的平面构成是二维空间的构成，而立体构成则是三维空间的构成，三维造型是可以从不同角度呈现不同的外形。由于视点与角度的增加，也大幅度地扩展了三维造型的表现领域。三维造型具备一定的力学结构，例如建筑、雕塑、创意家具等。

立体造型从形态概括来分，可以分为自然形态和人工形态两种类型。任何一个立体造型都由三个基本要素构成。

形态要素：是指构成形态的必要元素，是存在于自然界中的任何有形态的现象，即形（由点、线、面、体构成）、色、肌理以及空间等。

机能要素：蕴含于形态中的组织机构所具有的功能。

审美要素：综合各要素以呈现出独特的造型美感。

8.1.1 自然形态

自然形态是指在自然法则下形成的各种可视或可触的形态，是自然界中天然物体的结晶，它不随人的意志而改变，如高山、树木、瀑布、溪流、石头等。先来欣赏一组奇妙的自然形态，如图8-1～图8-4所示。

自然形态又可分为有机形态与无机形态。有机形态是指可以再生的，有生长机能的形态，它给人舒畅、和谐、自然、古朴的感觉，但需要考虑形本身和外在力的相互关系才能合理存在；无机形态是指相对静止，不具备生长机能的形态。

构成基础

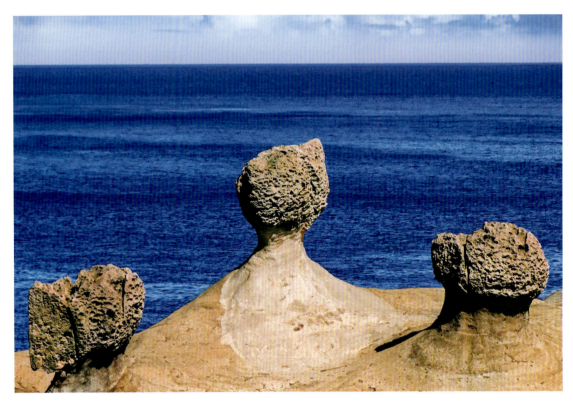

图 8-1　我国台湾野柳海岸的女王头像

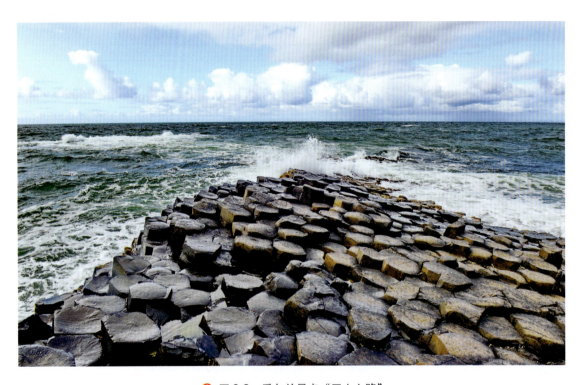

图 8-2　爱尔兰景点"巨人之路"

提示："巨人之路"景点位于北爱尔兰贝尔法斯特西北约 80km 处的大西洋海岸，由数万根大小不均匀的玄武岩石柱聚集成一条绵延数千米的堤道，被视为世界自然奇迹。300 多年来，地质学家不断研究其构造，了解到它是在公元 3 世纪由活火山不断喷发而形成的。1986 年，"巨人之路"被列为世界自然遗产。

图 8-3 美国的"波纹岩"

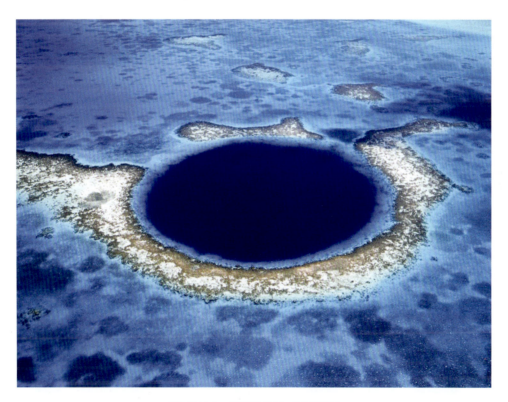

图 8-4 洪都拉斯的"大蓝洞"

8.1.2 人工形态

经过人工制造出来的形态都属于人工形态。

相对于自然形态而言,人工形态是指人类有意识地从事视觉要素之间的组合或构成活动所产生的形态。它是人类有意识、有目的地创造的结果,如雕塑、服饰、手机、汽车、建筑物等。

人工形态根据造型特征可分为具象形态与抽象形态。

1. 具象形态

具象形态是依照客观物象的本来面貌构造的写实性的形态，它与实际形态相近，反映物象细节的真实性和典型性的本质面貌，比如人物蜡像（见图8-5）、秦始皇兵马俑（见图8-6）等所表现的就是原形的具体相貌及体态特征。

图 8-5　人物蜡像

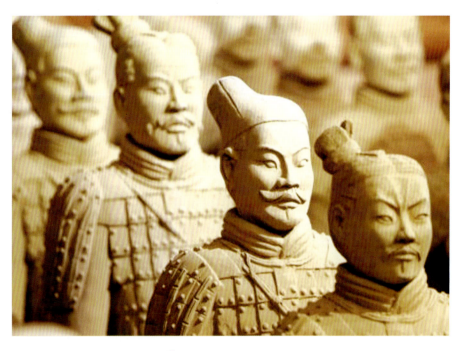

图 8-6　秦始皇兵马俑

2. 抽象形态

抽象形态特指无法表明确指认的形象和形态，虽然可以引起我们某种感受，在生活经验中却找不到明确的对象。简单地说，抽象是从众多的事物中抽取出共同的、本质性的特征，而舍弃其非本质的特征，如图8-7所示。

🕀 图 8-7 康定斯基的作品

抽象形态是不直接模仿原形,而是根据原形的概念及意义而创造的观念符号,使人无法直接明确原始的形象及意义,如图 8-8 所示。

🕀 图 8-8 抽象形态的椅子

8.2 自然形态的立体造型

自然界客观存在着各种形态,包括生物的和非生物的自然现象,把这些靠自然界本身的规律形成的形态称为自然形态,自然形态可以说是一切形态的根源。前面提到立体造型由于视点与角度的增加,造型的表现领域也有了很大的扩展,所以,同一对象由于观察角度和距离的不同会产生不同的形态。比如,当人们面对群山和大海时,

会感觉心旷神怡、心胸开阔；近看则可以看到某种单个形态的面貌，甚至它的肌理都会给你一定的美感；而剖视某些自然形态，更会发现很多奇妙有趣的造型。

自然形态可以分为两类，一类是偶然形，例如天上的云、奇形怪状的石头；另一类是规律形，其形态虽然变化丰富，但是可以预测。剖视鹦鹉螺、贝壳的螺旋轮廓线是按照黄金分割比例形成的对数螺旋线。线叶茅膏菜卷曲的叶子、美洲变色蜥蜴的尾巴都是按照黄金分割比例形成的螺旋。

例如，飞利浦公司借鉴鸟的躯体造型设计的摄像头（见图 8-9）、根据海星造型设计的灯具（见图 8-10）、根据被切开的蜗牛壳的造型设计的旋转楼梯（见图 8-11）。

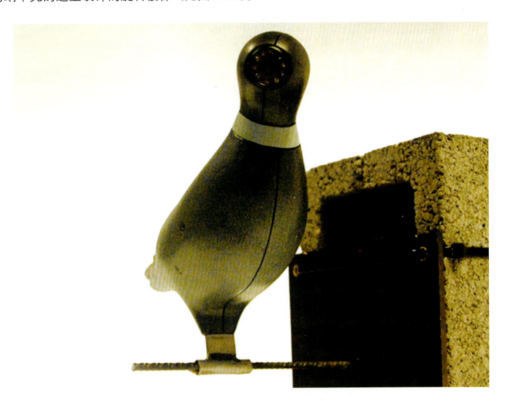

图 8-9　借鉴鸟的躯体造型设计的摄像头

图 8-10　根据海星造型设计的灯具

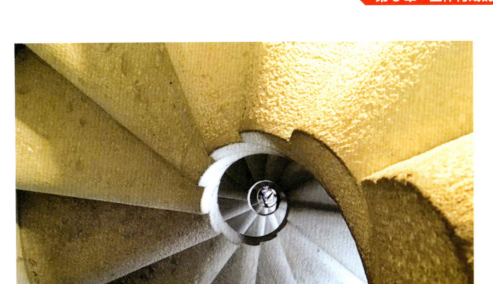

图 8-11　根据被切开的蜗牛壳的造型设计的旋转楼梯

人们通过观察自然界的形态,从中学习造型的原理并且应用到实际生活中来。自然的巧夺天工带给人们很多启示。

大自然利用各种现象提供给人类无限的经验,自然的形态令人向往。大到建筑,小到家电,都不难发现仿生形态。

1851年建筑大师柏克斯顿设计建造了划时代的建筑物,位于英国伦敦的水晶宫(见图8-12),他通过深入研究荷花叶脉而得来的灵感运用在建筑上,用钢架和玻璃建成这种结构,为现代建筑的兴起开辟了道路。

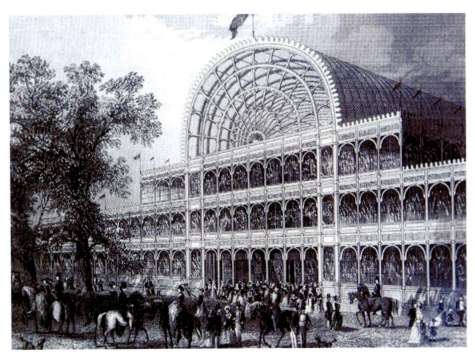

图 8-12　水晶宫

再如大家都很熟悉的 2008 年北京奥运会的两个场馆,国家体育场——鸟巢(见图 8-13)和国家游泳中心——水立方(见图 8-14)都是设计师受到自然的启发而设计的作品。鸟巢形态上就像是孕育生命的巢,它更像个摇篮,寄托着人类未来的希望。设计者没有做任何多余的处理,把结构暴露在外,自然地形成建筑外观,空间效果上具有独创性,既简洁又典雅。

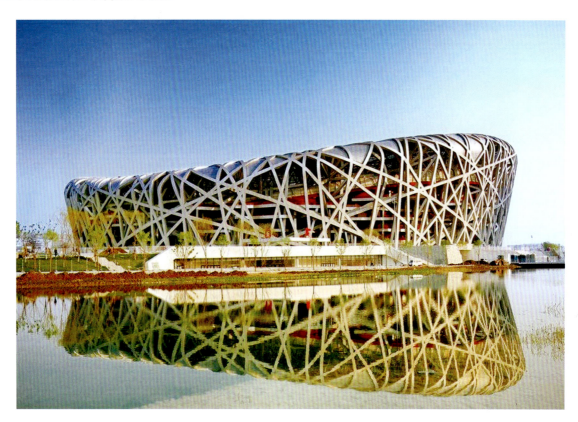

图 8-13 国家体育场——鸟巢

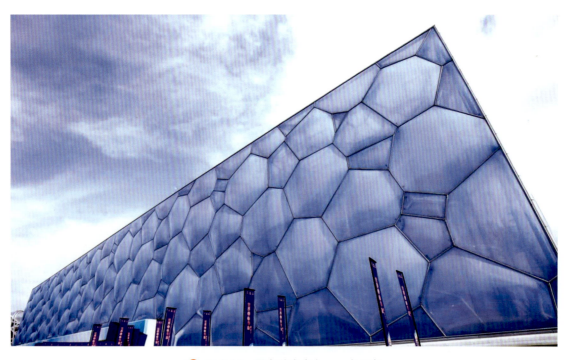

图 8-14 国家游泳中心——水立方

水立方是经过全球设计竞赛产生的设计方案,设计十分自然地体现出水立方的设计理念,将建筑设计与水分子结构巧妙地结合在一起。

自然形态作为一种人类共同的文化表现资源与形式要素,在任何地区、任何民族与任何时代的设计中一直是被偏爱的对象。

8.3　非自然形态的立体造型

所谓非自然形态的立体造型,就是指人工形态的立体造型。非自然形态的立体造型可以是具象的、富有实用价值的功能性形体,也可以是抽象的、布局实用的欣赏性形体。但是这些造型都是人为的存在而产生的。

例如,原始人起初是和动物一样,俯身饮水,后来双手进化,偶然用双手取水喝,双手合拢形成半圆凹形,在脑子里形成了造型的概念,这也许就是第一个碗的造型。人工形态的立体造型是通过人的意志,依靠材料和处理材料的技术加工出的物品造型,同时造型还需要和特定的环境与风土人情等文化要素密切联系,世界上各个时期的人造物都有鲜明的时代特点和各国各民族的文化特点。

位于西班牙巴塞罗那的标志性建筑——米拉之家(见图8-15),是建筑大师安东尼奥·高迪的作品,波浪形的外观是由白色的石材砌出的外墙,扭曲回绕的铁条和铁板构成的阳台栏杆以及宽大的窗户可让人发挥想象力,并结合了伊斯兰建筑风格与哥特式建筑结构的特点。

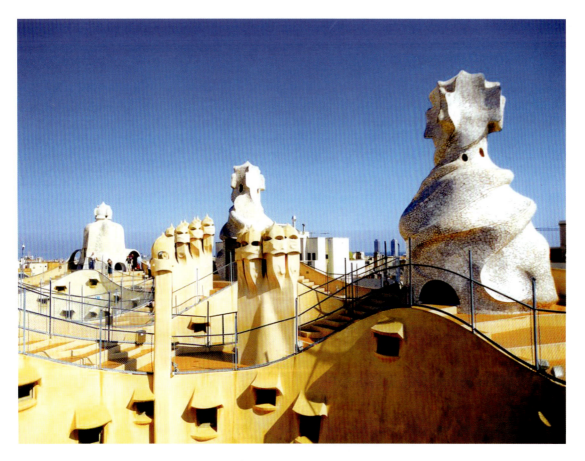

图8-15　米拉之家

米拉之家屋顶高低错落,而整栋建筑如波涛汹涌的海面,极富动感。屋顶是由奇形怪状的突出物做成的烟囱和通风管道。米拉之家里里外外都显得非常怪异,甚至有些荒诞不经。目前米拉之家仍被许多人认为是现代建筑中最具代表性的也是最有创意的建筑,是20世纪最重要的建筑。该建筑无一处是直角,这也是高迪作品的最大特色。

位于巴塞罗那另一标志性建筑——圣家族大教堂(见图8-16)也是出自高迪的设计,整个建筑没有直线和平面,而是以螺旋、锥形、双曲面、抛物线等各种变化组合成韵律感的建筑。

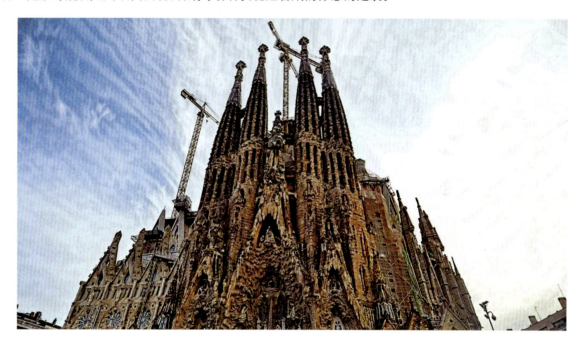

图8-16　圣家族大教堂

与设计建筑一样,高迪设计的椅子也是充满了动荡不安的曲线。Casa Calvet 扶手椅(见图8-17)打破了传统观念,反对对称形式,极具骨感,似乎马上就要行走似的。

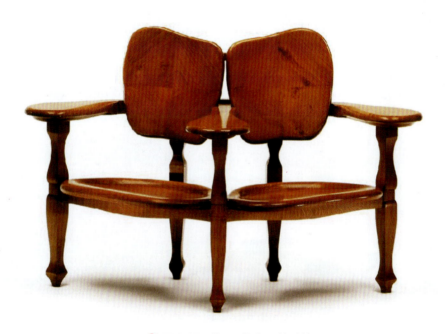

图8-17　Casa Calvet 扶手椅

在日常生活中人工形态无处不在，它不但满足了人们生活中的物质功能需求，而且影响着人们的情感，陶冶着人们的情操。人们都希望置身于一个和谐的视觉世界中，很自然地寻求把内心的感情表现在人造形态之中。

总的来说，通过了解立体造型的两种形态，我们不难发现，所谓立体造型的设计，就是实现空间立体形象创造过程中的有关设计，它需要我们有立体意识和空间想象力。

技能提升与训练

训练内容：立体构成。

训练项目：寻找不同立体造型的立体构成设计实例。

项目要求：结合现实生活的感受与体验，从实际的物象中寻求灵感，从不同的角度拍10幅与立体构成相关的照片素材；运用拍摄的素材进行自然形态与非自然形态的概括与提取，在此构成中可以适当进行取舍与变化。

8.4 立体构成与平面构成、色彩构成的联系与区别

（1）平面构成：这是具象形或抽象形的点、线、面、体在二维空间内进行的分解、组合的过程。

（2）色彩构成：这是运用色彩关系（色相、明度、纯度等）表示点、线、面之间的关系。

（3）立体构成：这是建立在三维空间内的一门构成艺术学，其点、线、面、体都占据空间位置。

上述三者之间的联系是：立体构成是平面构成、色彩构成的延伸，平面构成中的重复、渐变与色彩构成中的色彩关系都将运用于立体构成之中。

上述三者之间的区别是：平面构成、色彩构成是在平面基础上进行的构成艺术，立体构成是立体的三维构成方式，两者所处的空间与位置不同。所谓空间，是指立体形态周围的空旷部分，实体是有限的，空间是无限的。空间与时间一起构成运动着的物质存在的两种基本形式。空间体现了物质存在的广延性；时间体现了物质运动过程的持续性、顺序性。

平面设计通常情况下以印刷品（纸质媒体）的姿态呈现于大众眼前：如平面广告、招贴、海报、插图/插画设计、字体设计、拼贴、外包装设计、企业形象识别的标识设计等；而立体设计包括工业产品设计、家具设计、展示设计、建筑设计以及城市规划设计等。要将立体设计与工业制图、电路设计以及纯粹的抒发个人情感的雕塑区分开，其只不过是外观设计，换而言之，即外在的形态。

8.5 学习立体构成的意义

（1）立体构成作为基本素质和技能训练，在艺术设计教学中必不可少，是重要的专业基础课程。

（2）通过立体形态的造型训练，培养学习者敏锐的观察力、丰富的想象力、独特的创造力和表现力。

（3）在全面、科学、系统的学习过程中了解立体空间的形态美和创造美的规律，积蓄丰富的立体形象资料和经验，使之更好地为专业设计服务。

8.6 立体形态概况

8.6.1 现代构成雕塑

1．超现实主义（Super Realism）

第二次世界大战之后，现代雕塑中超现实主义就像是黑暗之后的黎明曙光，引亮了艺术界。众多的艺术家憧憬着神秘的诗歌、梦中的世界和弗洛伊德的潜意识境界。这些作品的特征大致是没有五官表情，是朦胧状态和骨架式的构成（见图8-18）。

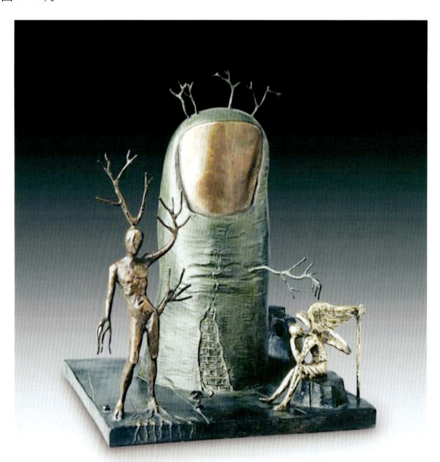

图8-18 超现实主义大师达利的青铜雕塑

2．集合艺术（Assemblage）

美国的构成雕塑、废品雕塑从20世纪50年代起成为主流艺术。

评论家们把这种将现成品和废旧材料通过组合装配而成三维作品称为集合艺术（见图8-19）。

3．抽象表现主义（Abstract Expression）

取用第二次世界大战后废弃的金属材料进行雕塑造型的另一流派是抽象表现主义（见图8-20），抽象的艺术在美国20世纪60年代已成为文化的主流。艺术评论家肯定了这种纯形式美的价值并称之为"前卫艺术"。

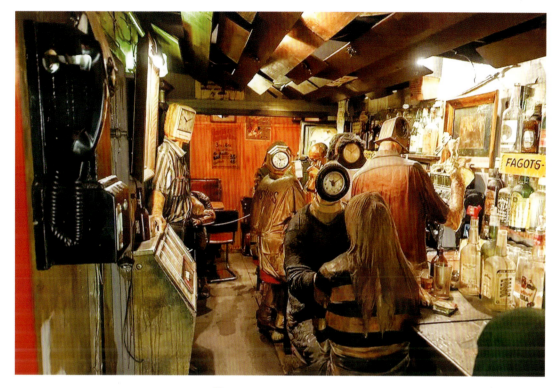

图 8-19 集合艺术雕塑

图 8-20 用废弃的金属材料设计的雕塑

4．动态艺术（Kinetic Art）

作为工业时代的回应，在金属构成雕塑的大潮中，动态雕塑（见图 8-21）也是其中的一员。它们追溯并继承 40 年前的未来主义、机械美学，为新的工业文明、速度、空间、材料和运动形式注入了新的生命力。

图 8-21 动态雕塑

5．波普艺术（Pop Art）

由于抽象艺术的文化垄断已成为新的权威，针对这种抽象中的"自我"概念，波普艺术诞生了（见图 8-22）。

图 8-22 波普艺术雕塑

6．极少主义（Minimalism）

极少主义和波普艺术有异曲同工之处。它们都取消抽象艺术中的"自我表现"，也都用现成品来表现，强调作品中的"客观性"。唯一不同的是，波普艺术使用的是社会提供的图像，而极少主义拒绝社会图像在作品中的存在。这是将对象拆成最初的几何形状，并以人性化方式进行表达的艺术形式（见图 8-23）。

图 8-23　极少主义雕塑

极少主义又称 ABC 艺术或硬边艺术，源于抽象表现主义，一般按照杜尚的"减少、减少、再减少"的原则对画面进行处理，造型语言简练，色彩单纯，空间被压缩到最低限度，并力图采用纯客观的态度，排除创造者的任何感情表现。极少主义是以一种客观、冷静和非叙事性的眼光与形式从事艺术表达的艺术倾向或流派，提倡"纯粹的虚无"，追求最简洁的艺术效果，无空间、无质感、无感情、无气氛，只有最简单的色与形；而在雕塑中，则体现为最简单的几何形构成。

7．大地艺术（Earth Art）

后极少主义艺术的另一个流派是大地艺术（见图 8-24）。该流派的艺术家将艺术搬出画廊，安放在空旷的大自然中，使之成为巨大的、固定的地景。把艺术搬到荒野去的目的，首先是改变了以往艺术行为只是在博物馆室内封闭的空间里的观念，其次是由现代世俗的社会联想到原始宗教行为的神秘领域，意义在于呼吁挽救环境和挽救祖先遗留下来的文化遗产。

8.6.2　后现代装置艺术

如果说立体构成与现代构成雕塑有着直接的关系，那么它和装置艺术也有着间接的联系。装置艺术（Install Art）又称"环境艺术"，在当今西方的艺术中已成为艺术家们热衷于表现的形式。又指艺术家在特定的时空环境里将人类日常生活中的已消费或未消费过的物质文化实体进行艺术性地有效选择、利用、改造、组合，以令其演绎出新的展示个体或群体丰富的精神文化意蕴的艺术形态。简单地讲，装置艺术就是"场地＋材料＋情感"的综合展示艺术。

图 8-24 大地艺术

后现代装置艺术广泛存在于公共环境和室内建筑中,又展示在美术馆、画廊和许多媒体上,还在许多高等艺术院校教学中占据重要位置(见图 8-25)。它不受艺术门类限制,兼容并蓄,用千变万化的造型去表现人类的思想观念。而今,我们学习立体构成这门课时,如拒绝发掘这个"宝藏",似乎是一种损失和遗憾。

图 8-25 后现代装置艺术

小 结

通过这一章的学习,我们对立体构成有了最基础的认知,掌握了立体构成的基本概念,了解了自然形态与非自然形态的立体造型,分析了立体构成与平面构成、色彩构成之间的联系与区别。

第9章 立体造型的基本元素

学习要点：

- 认识立体构成的基本元素。
- 了解点、线、面的立体构成特点与构成方法。
- 掌握立体构成的体与空间造型表现方式。

9.1 立体构成基本元素之一——点

学习之前首先了解次元的概念，一般人们所说的形体，其种类是无限的，通常以数学方式的"次元"来加以分类。次元有一次元、二次元、三次元，一次元就是点或线、二次元就是面、三次元就是体。立体造型中的形态要素有点、线、面、体，其中点、线、面不同于平面中的造型要素，是客观存在的。例如，一粒灰尘、一根头发，通过测量都能证明是有体积的，因此我们强调"体"的概念。

在立体造型中，点是一种表达空间位置的视觉单位，不管它的大小、厚度、形状怎样，只要它同周围其他形态相比具有凝聚实现和表达空间位置的特性，是最小的视觉单位，我们都可以称其为"点"。图9-1所示的是清晨的露珠，当近距离观察时，没有参照物，它就成一个扁球体，而远看就是一个个的点。

图 9-1 露珠

点的概念不是绝对的,因为在立体造型中,不可能存在真正意义上的点,而只能是一种相对的比较,"点""形""体"也并没有具体的尺度规定,而是从与点有关的其他要素或者背景条件相对比较下才能决定出"点"的性质。比如,人和蚂蚁在一起时,人就是一个"体";而把人和一座楼房放一起比较时,人又成了一个"点"。点不同的排列方式,可以产生不同的力量感和空间感。图 9-2 所示为不同色彩的点的构成,色彩明度、纯度强的点比色彩明度、纯度弱的点更能引起视觉注意。

图 9-2　点的色彩构成

点在空间不同的位置也可以给人不同的感受。在造型活动中,点常用来表现强调和节奏。

例如,在空间中,居中的一点引起视觉稳定的集中注意。例如,点的位置的变化能够产生良好的视觉引导效果,体现出视觉的连续性,并给人们带来类似音乐的一种抑扬顿挫的感受(见图 9-3)。

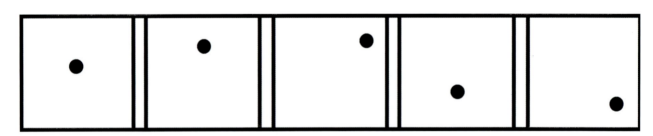

图 9-3　点的位置移动

在空间中,有两个不同位置的相同点,点间形成张力感,这种张力感呈现为连接这两点的视线,视觉上看不到,只有在心理上才能感觉到。当两点大小不等时,人的注意力首先是集中在大点,然后视线由大向小移动(见图 9-4)。

一群点集合在一起,可以看成是线,有时可以看成面。由群点所造出来的形已经失去了"点"的性质,而群点的有序排列则会产生连续和简单的节奏和线性扩散的效果。图 9-5 所示的是一张点的构成,由群点集合在一起构成了体。由大到小渐变排列的点会产生由强到弱的运动感,同时产生空间深远感,能加强空间变化,起到扩大空间的效果。

图 9-4　不同位置的点

图 9-5　点形成面

　　点在视觉感受中具有凝聚视线的特点，所以"点"的造型很容易导致我们的视觉集中在它身上。例如，夜晚大海上的灯塔、黑夜中的萤火虫、服装上美丽的饰扣等，都会吸引我们的视线。如果有两个同样性质的点同时在视野中，我们的视线就会往返于两点之间，形成一段心理上的线段；如果有三个同样性质的点同时在视野中，我们的视线就会在三点之间往返，从而形成心理上虚构的三角形；如果有无数个同样性质的点同时在视野中，我们会在心理上形成一个虚构的面。图 9-6 所示就是通过点的排列形成面的感觉。

图 9-6　点排列成面

　　我们可以发现，点虽然是造型中最小的视觉单位，但是它往往是关系到整体造型的重要因素。点的连续排列可以形成虚线，点的密集排列可以形成虚面和虚体，但由点构成的虚线、虚面、虚体没有实线、实面、实体那么具体、结实、厚重，但是它们所具有的韵律、空灵、关联的特殊感是实线、实面、实体所不具备的。

技能提升与训练

训练内容：立体构成。
训练项目：点的立体构成。
项目要求：以点为基本元素，设计 1～2 个立体构成作品，形式、尺寸、材料不限。
具体操作：首先，构思好要运用的点的形状及数量，运用相应的工具进行裁剪；其次，合理摆放各元素的位置，并进行适当的调整，直至呈现最佳效果；最后，运用白乳胶、502 胶水等黏合剂进行粘贴固定。

9.2 立体构成基本元素之二——线

点的运动轨迹构成了线，而且概念上的线只有长度和方位，没有宽度和厚度。但现实世界中的线是有厚度和宽度的，它实际上就是一个"体"。例如，一根头发、细绳、铁丝都是表现为线形，但通过仔细的测量证明它们是有体积形状的。乐器上的琴弦、自行车上的链条、路边的电线杆、喷气式飞机划过天空留下的痕迹等，都是生活为我们展示的各种类形的线，如图 9-7、图 9-8 所示。

图 9-7 自行车链条

图 9-8 飞机划过天空留下的痕迹

线可以由运动的点形成，它包含始动位置、终止位置以及距离，也就是说线具有长度、方向。从几何角度来看，线是具有长度的。点在立体造型中有大小，同样线除了长度以外，也需要粗度。粗细到何种程度称为线，没有具体的标准。

线因为在粗细、曲直、光滑、粗糙等方面的不同，会给我们带来不同的心理感受。粗线给我们强有力的感觉；细线给我们纤弱的感觉；粗糙的线给我们粗犷、古朴的感觉；光滑的线给我们细腻、温柔的感觉。线的造型样式很多，连接或者不连接，重叠或者交叉，根据线的特性，在排列组合上会有很多变化。

在造型中，线比点更具有强烈的心理效应。三维空间的线和平面中的线的特性一样，具备一种轻快感，同时有着面和体所不具备的紧张感。线是构成立体造型空间的基础，线的不同组合方式可以构成千变万化的空间形态。如图 9-9 所示的整体型墙柜，以线的造型形式将各种物件串联起来，以一种整体的、形式化的方式展示。

🔴 图 9-9　整体型墙柜

线从形态上大致可以分为直线和曲线。直线包括垂直线、水平线、斜线和曲折线；曲线又分规则曲线和自由曲线，其中自由曲线更能体现曲线的特点，富有变化。

9.2.1　直线

如图 9-10 所示，直线给人硬直、明确的感觉。粗直线力量感强、有钝重感，细直线有不安定感。直线的基本方向有垂直、水平、倾斜三种。垂直线和水平线给人稳定的感觉，它们具有牢固、平静、沉着大方的特征，在物体的形态中起到规范、稳定和调和的作用。斜线给人不稳定的感觉，它是画面中的变化因素，常起到激活物体造型的作用。

🔴 图 9-10　直线的不同感觉

1．水平线

水平线就是指水平方向上的直线形体，也是向水平方向望去时天和水面交界的线，与铅垂线相垂直的直线，或者泛指水平面上的直线以及和水平面平行的直线。这种直线保持重力与均衡，能产生横向扩展的感觉，具有很

强的安定感。如图9-11所示的书架设计，水平方向的线条能使我们感到非常舒适，给人以安静、温顺、平稳、无限的感觉。

图9-11　书架

2．垂直线

垂直线是指与地平面垂直相交的直线形体，显示出一种强烈的上升与下落的力量，能表达严肃、高耸、生长和希望的感觉。如图9-12所示的拉链灯，一个暗箱一样的灯盒，表面有许多拉链，可通过拉开或关闭拉链来控制光的亮度，几条不规则垂直线形拉链极富个性。

3．斜线

斜线的动势造成了不安定、动荡和倾斜感。向外倾斜，可以引导视线向深远空间发展；向内倾斜，可以引导视线向交汇点集中。如图9-13所示的创意家具作品，左边为书架设计，右边为多用架设计，利用了木材质，采用了简洁的斜线造型，朴实而又富有意味。斜线无论呈45°状或者是对角线，都具有规律、安定、调和、均衡的感觉，但一般的斜线却给人以动荡不安的感觉，这类斜线也会带给人一种运动感，所以常用作动感较强的造型。图9-14所示的水波纹构成了一种斜线体的排列。斜线比水平线条或垂直线条更有趣味性，让人感觉更加放松。

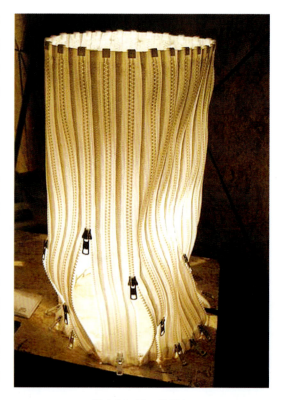

图9-12　拉链灯

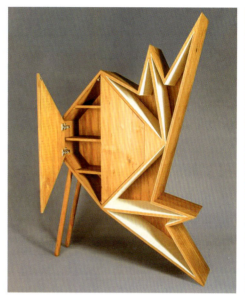

图 9-13 创意家具

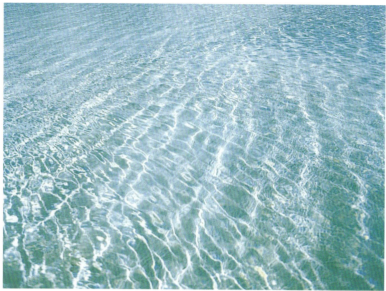

图 9-14 水波纹

9.2.2 曲线

曲线无处不在,可以说曲线是世界和生命存在、运行的基本形态。如汽车高速行驶时产生的速度曲线、表示地貌的自由曲线、木纹曲线(见图 9-15)、烟的不规则曲线(见图 9-16)。即使在人的感情世界里,把喜怒哀乐绘制成线条,也是高低错落的曲线。思维更是由"波浪式前进,螺旋式上升"的模式主宰。

图 9-15 木纹

图 9-16 烟雾

从心理学的角度看,曲线具有优雅、优美、轻松、柔和的特点。曲线大致也可以分为两类,即几何曲线和自由曲线。

1. 几何曲线

几何曲线主要包括圆、椭圆、抛物线等,能表达饱满、有弹性、明快和现代的感觉。比如,以曲线为构造的椅子(见图 9-17)和回形针灯(见图 9-18)的造型都是来自于几何曲线。而几何曲线的绘制需要借助绘图仪器,所

以带有机械的冷漠感。我们熟悉的螺旋线是最富有动态和趣味的几何曲线,图 9-19 所示为模仿羊角曲线形态的罗马柱柱头雕塑装饰。

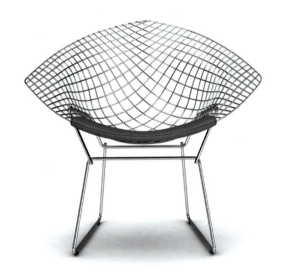

图 9-17　以曲线为构造的椅子

图 9-18　回形针灯具

2．自由曲线

自由曲线是自然界自然形成或我们用手独立创造的,它是一种自然的、跳跃性的线形,能够表达柔和、丰润、富有人情味的感觉。如图 9-20 所示的落地灯,自由曲线带来纯粹的装饰意味。

图 9-19　罗马柱柱头

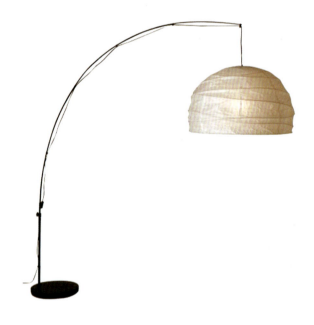

图 9-20　落地灯

自由曲线相对几何曲线要复杂一些,按特征可以分为 C 形、S 形、涡线形。C 形曲线简要、柔软;S 形曲线优雅、富有魅力、高贵;涡线形曲线壮丽、模糊,如图 9-21 所示的联想笔记本电脑,外壳上的祥云图案与象征几千年中国印象的红色相互辉映,视觉冲击力很强。

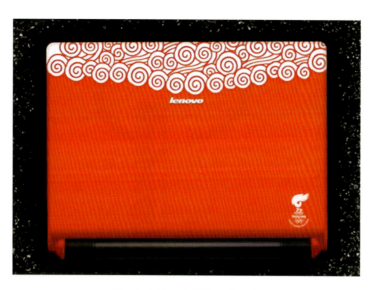

图 9-21　联想笔记本电脑

技能提升与训练

训练内容：立体构成。

训练项目：线的立体构成。

项目要求：以线为基本元素,设计 1～2 个立体构成作品,形式、尺寸、材料不限。

具体操作：首先,构思好要运用的线的形状及数量,可以选择直线或者曲线,运用相应的工具进行裁剪;其次,合理摆放各元素的位置,并进行适当的调整,直至呈现最佳效果;最后,运用白乳胶、502 胶水等黏合剂进行粘贴固定。

9.3　立体构成基本元素之三——面

立体造型中的面是相对三维立体而言,既具有二维特征又具有厚度的形体。只要物体在厚度、高度和周围环境比较之下显示不出强烈的实体感觉时,它就属于面的范畴。

面也是构成空间立体的基本要素之一,有着强烈的方向感,面的不同组合方式可以构成千变万化的形态。面给人理智、秩序的感觉,但容易产生单调和机械的弊端。面的合理存在需要考虑形态本身和外在作用力的相互关系。

面从空间形态上分为规则面和不规则面。

9.3.1　规则面

规则面有三种基本形状,分别是圆形、矩形和三角形,由此而派生出来的椭圆形、多边形都离不开这三种基本形状。规则面给人理性的严谨感和机械的冷漠感,易于表达抽象的概念。

圆形总是封闭的,具有饱满、肯定和统一的视觉效果,能表现循环、滚动、运动、和谐的感觉。就美学观点而言,圆形是一种"完美之形"。图 9-22 所示就是以圆形规则面为基本造型的水龙头设计,简洁且有和谐美感。

图 9-22　创意水龙头

矩形是与圆相对的形体，能表达垂直、水平、单纯、严肃和规则的特征。图 9-23 所示是以方形为主要元素的立体造型——简洁、大方的休闲椅。

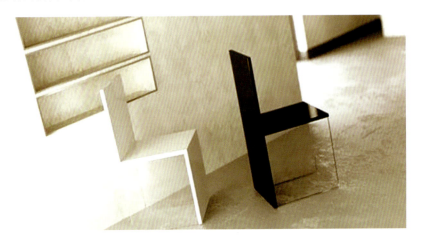

图 9-23　方形休闲椅

三角形以三边和三角为构成特点，能表达简洁、明确的感觉。正三角形给人平稳安定的感受，倒三角形呈现动态和不安的感觉。图 9-24 所示为利用三角形的组合构成的凳子，是利用三角形的特点进行设计的，构思巧妙。

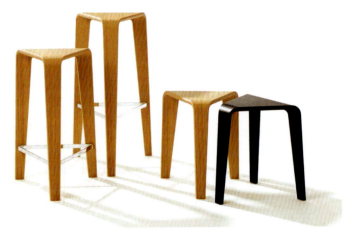

图 9-24　三角形凳子

9.3.2 不规则面

不规则面是指一些毫无规律的自由形体,包括任意形和偶然形。任意形形体随意,体现的是洒脱、自如的感觉;偶然形具有不确定性,往往赋予自然的魅力。图9-25所示为壁灯——水母灯,光滑的灯罩就像水母的形态一样。渐变的不规则曲面立体造型呈现出一种动势和自如感。

技能提升与训练

训练内容:立体构成。

训练项目:面的立体构成。

项目要求:以面为基本元素,设计1~2个立体构成作品,形式、尺寸、材料不限。

具体操作:首先,构思好要运用的面的形状及数量,可以选择规则面或者不规则面等,运用相应的工具进行裁剪;其次,合理摆放各元素的位置,并进行适当的调整,直至呈现最佳效果;最后,运用白乳胶、502胶水等黏合剂进行粘贴固定。

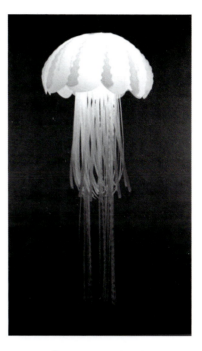

↑ 图9-25 水母灯

9.4 立体构成基本元素之四——体

实际上任何形态都是一个"体"。体的基本特征是占据三维空间。体可以是由面围合而成,也可以由面的运动形成。

体在造型上有三种基本形态,即球体、立方体和圆锥体。球体给人充实、圆满的感觉;立方体强调的是垂直与水平的心理效应,具有安定、平实的秩序感;圆锥体是由一条一端固定于一点而另一端沿封闭的曲线运动的斜线所形成的,并且固定点和封闭的曲线不在一个平面上。圆锥体给人一种移动上升和以自我为中心的感觉。

说到体,就不得不提到"量"的概念,体是指物体的体积,量则是由体造成的结果,即大小、容积、数量、质量等。

体和量是相互依存的,不同形态的体和不同程度的量给人的感受是截然不同的。大而重的体量表达浑厚、稳重的感觉;小而薄的体量表达轻盈、漂浮的感觉。

体可以分为几何体和非几何体。

9.4.1 几何体

按照几何学的定义,几何体是平面进行运动的轨迹。例如,一个矩形平面沿一个方向运动,它的轨迹可以呈现为正方体或长方体。一个圆形平面以它的直径为轴旋转一圈,它的运动轨迹呈现为球体。

几何体中又分几何平面体和几何曲面体。

1. 几何平面体

几何平面体是四个以上的平面以其边界直线相互衔接在一起形成的空间实体。它们具有简练、大方、稳重的特点。图 9-26 所示是法国罗浮宫前的玻璃金字塔，由贝聿铭设计，形态上给人稳定、恒久、醒目的感觉。图 9-27 所示是纽约新当代艺术博物馆，其造型如同由不同方向放置的方形盒子叠加而成。

在几何平面体中，立方体可以说最具有稳定感和简洁感，但有时给人的感觉过于单调，所以我们在采用立方体进行造型时需要注意大小、比例等技巧的运用。图 9-28 所示是一个立方体的造型，作者采用分割及组合的技巧使得单调的几何体带有一些趣味性。

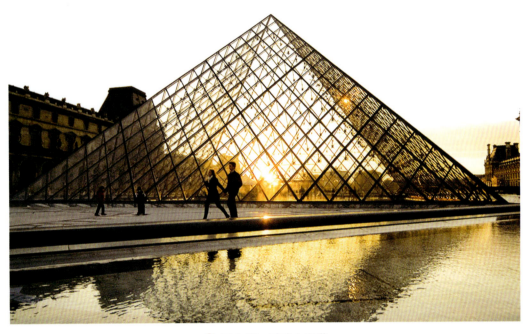

✚ 图 9-26　玻璃金字塔

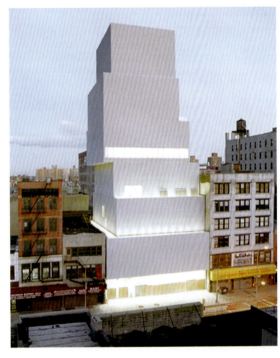

✚ 图 9-27　纽约新当代艺术博物馆

✚ 图 9-28　趣味立方体

2．几何曲面体

几何曲面体是由几何曲面所构成的回转体。其特点是表面是几何曲面，秩序感强。图 9-29 所示是利用两个连接起来的圆柱造型组合成不同用途的物品甚至是空间，其中球体是最完整的形，具有浑然一体的感觉。图 9-30 所示为创意灯具的设计，是利用球体的组合形成一组生动的造型。

图 9-29　圆柱体造型

图 9-30　创意灯具

9.4.2　非几何体

非几何体分自由体和自由曲面体。

自由体包括的范围很广，大多反映的是朴实而自然的形态。

自由曲面体是由自由曲面所构成的造型，其中大多数的造型为对称的，例如酒瓶（见图 9-31）、花瓶等，对称

而规则的形态加上变化丰富的曲线能表达凝重、端庄而又活泼的感觉。图 9-32 所示为木质时钟,同为对称型,创意很出色,但看时间很麻烦,似乎也不太精确,不过这个设计是传达一种自然的感觉,很吸引眼球,装饰性也很强,是家居设计中十分简洁明快的造型。

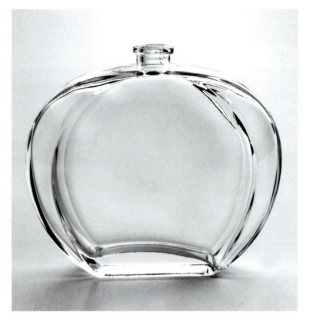

图 9-31　酒瓶

图 9-32　木质时钟

技能提升与训练

训练内容：立体构成。
训练项目：体的立体构成。
项目要求：以体为基本元素,设计 1～2 个立体构成作品,形式、尺寸、材料不限。
具体操作：首先,构思好要运用的面的形状及数量,可以选择几何体或者非几何体等,运用相应的工具进行裁剪；其次,合理摆放各元素的位置,并进行适当的调整,直至呈现最佳效果；最后,运用白乳胶、502 胶水等黏合剂进行粘贴固定。

9.5　立体构成基本元素之五——空间

空间和形体是相互表现的,没有足够的空间,形体无法被容纳。

不同的空间造型会出现不同的感觉。例如,一个相对静止的人或物体处于一个空旷的环境中,由于它的单一而显得独立和自由,但又有些静止和乏味。相反,在同样的环境中出现川流不息的人群、高低各异的建筑群,由于远近、虚实、动静、色彩等的不断变化形成视点的运动,给人层次感强的空间感。我们可以通过立体造型使人感受到不同的空间氛围。图 9-33 所示为海边泳池,半开放的空间设计就好像把泳池建在海里一样。

从物理空间上说,空间就是实体所限定的区域,有些书定义为"实空间"。它是不依赖人的意识而存在的客观存在。物理空间就是物体所占的空间。人为的空间形态虽然可以不受制于自然条件,但所创造的形态必须适应自然条件,例如云南高原地区的木质建筑,如图 9-34 所示。

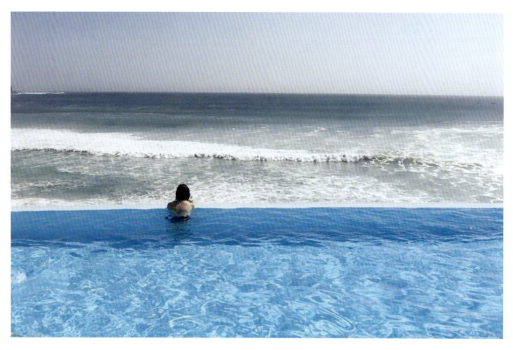

图 9-33 海边泳池

图 9-34 云南木质建筑

从心理上研究，空间可以对人形成压抑、开放、虚实等心理感受。如果活动空间狭小，人就会感到压抑。视觉移动空间也会影响人的心理空间感受，如图 9-35 所示，设计师大面积采用透光性好的玻璃材质，人居住在其中视野开阔，给人心理上造成实体空间向周围扩张的感受，以最小的现实空间构造最大的人居空间。

阿伯丁大学图书馆（见图 9-36）的设计诉求是考虑如何让图书馆为所有人提供一个开放的公共空间。图书馆底层开阔的长廊式空间让人们自由地穿梭于建筑之内，拱形结构相互交汇，把空间柔和地划分成不同的区域。

↑ 图 9-35　室内设计

↑ 图 9-36　阿伯丁大学图书馆

小　　结

通过本章的学习，我们认识了立体构成的基本元素，分别了解了点、线、面的立体构成的特点与方法，掌握了立体构成中体与空间造型表现的最合适的方式方法。

第10章 立体构成的材料与空间造型表现

学习要点：

- 认识立体构成材料的分类。
- 了解立体构成材料的综合特性。
- 掌握立体构成空间表现的对比与调和、对称与均衡、联想、想象与意境。

材料所涉及的范围非常广泛，从单质到化合物，从传统材料到现代材料，从天然材料到人工材料，均是产品设计的物质基础。立体的产品设计都是以材料为媒介来传达各种视觉、触觉等方面的信息，使用者通过这些信息解码产品。

如图10-1所示，这是出自英国的设计，将Anglepoise品牌著名的手臂机械结构凝结成视觉元素，采用PVC材料注塑成型，简洁明了的灯泡与外壳架子，以及电线贯穿外壳架上的手臂形态部分，具有良好的视觉冲击力。

图 10-1　Anthony Dickens 为 Anglepoise 品牌设计的灯具

10.1 立体构成材料的分类

材料的种类繁多,根据不同的需求,相应地产生了不同的分类方法,大致上可以分为金属与非金属。金属类分为黑色金属和有色金属。黑色金属是指以铁为基本元素的合金,常见的有合金钢、不锈钢、铸铁等。有色金属就是不含铁的金属,常见的有铝合金、钛合金等。非金属材料比较常见的有陶瓷、玻璃、木材、碳纤维等。以下我们分别就产品设计中常用的材料展开介绍。

10.1.1 纸张

纸张(见图 10-2)看起来不起眼,但经过加工后弯曲时会给人一种张力感;被编制装订时让人体验到一种层层递进的秩序感;被拼接时形态会不断扩展,给人一种全新的视觉体验。它有适度的透光性、吸湿性。

当我们把握住纸张的多样性和局限性时,就能使一张平凡的纸具有不凡的美学价值。

图 10-3 所示为著名设计师扎哈·哈迪德通过借鉴纸张的表现特点设计的位于北京市的望京 SOHO。图 10-4 所示为设计师 Chairigami 设计制作的纸板家具。

图 10-2 纸张

图 10-3 北京市的望京 SOHO

第 10 章　立体构成的材料与空间造型表现

图 10-4　设计师 Chairigami 设计制作的纸板家具

10.1.2　木材

木材是天然的造型材料,其优点是加工容易,质量轻,既有硬性,也有柔性,拉伸强度大,外表美观。但由于木材是有机体,会扭曲胀裂、变形,因此加工时要注意适应材料特性,并可上蜡或刷油漆以防腐。图 10-5 所示为杉木材质,木质自然,纤维疏松。图 10-6 所示为马尾松材质,纹理直,结构粗,耐水性好。

图 10-5　杉木材质

图 10-6　马尾松材质

图 10-7 所示为水曲柳材质,质地硬,耐腐,耐水性好,花纹美丽,着色性能好。图 10-8 所示的榆木材质也属于硬木,花纹美丽,纹理粗大,色泽黝黑,常被用来做仿古家具。

图 10-7 水曲柳材质

图 10-8 榆木材质

图10-9所示为铁杉材质，在干燥和老化过程中逐渐变硬，因此具有极佳的耐磨性。图10-10所示为红松材质，这是一种较珍贵的木料，形色美观，不容易变形，是家具设计中的上等木料。

图 10-9 铁杉材质

图 10-10 红松材质

10.1.3 金属

金属造型的形式变化丰富，也精致美观。这是因为金属有光泽、有磁性、有韧性、有较强的视觉感。金属的种类很多，但一般在立体构成与雕塑的联系中常以钢、铁、铜、铝、铅为主。金属造型的加工工艺受条件设备所限，基本上是五个方面，即切割、弯曲、打造、组接、抛光。

图10-11所示为蜘蛛座椅，造型上给人沉稳、安定的感觉，采用了不锈钢金属材质，几何形体具有简练、大方、稳重、严肃、沉着的视觉感受。当代金属雕塑以人为基本形态，金属材质的造型给人一种机械感，具有新现代主义风格。

10.1.4 塑料

塑料按其使用特性可以分为通用塑料、工程塑料和特种塑料。大多数塑料质地轻，化学稳定性好。下面介绍一些常见的塑料。

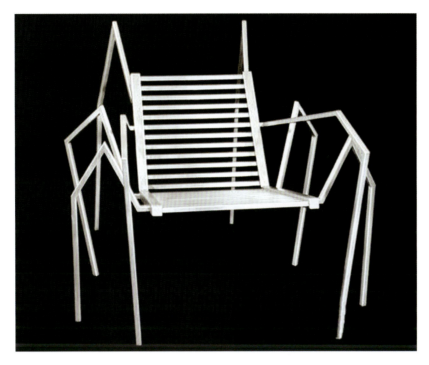

🟠 图 10-11　蜘蛛座椅

1．聚乙烯

聚乙烯具有优良的耐低温性能，化学稳定性好，耐侵蚀，绝缘性好。图 10-12 所示的是一款以聚乙烯为材料的纸篓设计，造型随意，像是一张揉皱的纸，这也从形态上反映出物体本身的用途，设计构思非常新颖。

🟠 图 10-12　聚乙烯材料的纸篓设计

2．聚丙烯

聚丙烯在热塑性塑料领域中应用广泛，例如纤维、薄膜挤压等。聚丙烯是一种相对环保的材料，在制造和处理的过程中对环境影响最小，具有环保效应，因为这种材料的热敏感性强，高温下容易变形，所以迫使使用者采用节能灯泡。

3. 聚氯乙烯

聚氯乙烯也就是 PVC 塑料,耐腐蚀、耐折、耐氧化。在人们的日常生活中随处可见,可以被用来做管道(见图 10-13)或者是人造革类衣服、皮箱、皮包等(见图 10-14)。

图 10-13　PVC 塑料管　　　　　　　　　　图 10-14　PVC 塑料凉鞋

4. 聚苯乙烯

聚苯乙烯也称为 PS 塑料,透光性好,仅次于玻璃和有机玻璃,耐腐蚀,但脆性大,易变性。图 10-15 所示为 PS 塑料制作的日用品、塑料家具。PS 塑料另一个优点就是电绝缘性好。

5. ABS 塑料

ABS 塑料综合性能较好,耐冲击强度高。图 10-16 所示为 ABS 塑料制品。

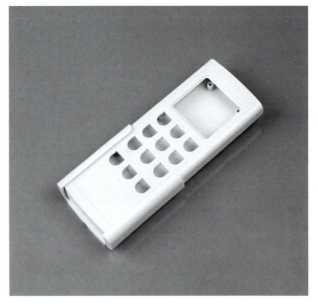

图 10-15　PS 塑料制品　　　　　　　　　　图 10-16　ABS 塑料制品

6. 三聚氰胺

三聚氰胺具有阻燃、耐水、耐热、耐腐蚀的特点,具有良好的绝缘性。比如,图 10-17 所示的三聚氰胺板常被

用来制作厨房灶台面板。

10.1.5 陶瓷

陶瓷硬且脆,熔点高。图 10-18 所示为陶瓷制品,色泽鲜艳,表面光滑,具有很强的装饰性。

图 10-17 三聚氰胺板

图 10-18 陶瓷制品

10.1.6 废旧材料

废旧材料是指现代工业中的各种垃圾,如包装盒袋、各种瓶罐,以及竹、木、布、绳、碎玻璃、塑料的边角料和废五金材料、废机器零件等。除此之外,还指各种废弃的轻工业产品、生活用品和现成品。然而,就是这些垃圾却成为立体构成、雕塑装置中的"宝贝",成为后现代艺术里的经典"垃圾文化"(见图 10-19)。

图 10-19 废品艺术

10.2 立体构成材料的综合特性

立体构成的目的和特性决定了在选择和使用材料时不能盲目和随意,而必须具有针对性。在对材料进行选择时,要充分考虑材料的可行性,如果以虚拟的、不切合实际的假设代替真实的材料表现,就不可能正确地使用材料。要设计出好的立体造型,还必须依托材料来表达自身内涵,材料的气质是立体造型美感最合适的流露。

10.2.1 材料的装饰性质

在我们的设计中,不同的产品需要与之适应的材料来表达。

1. 材料的色彩、光泽度、透明度

色彩是材料对光选择性吸收的结果。光泽是材料表面反射光线的性质,材质越光滑,光泽度越高。不同的光泽度可以改变材料表面的明暗程度,可以扩大视野或造成不同的虚实对比。透明度是指光透过材料的程度。

2. 图案、形状、尺寸

在产品设计中,材料的形状和大小对装饰效果起到较大影响。

3. 材料的质感

材料的质感是由于物质属性、构成不同而体现的表面特性。不同的质感给人的感觉各不相同,或轻或重、或软或硬、或冷或暖等。图 10-20 所示为酒瓶的设计,材质透明,给人亲切、安静的感觉。

图 10-20　酒瓶设计

10.2.2 材料的心理体验

不同的材质给人不同的心理体验，材质的美依赖于人对材质的熟悉和了解。比如，陶器给人以古朴、沉稳、神秘的感觉；木材让人联想到自然、春天、典雅；金属器物则是一种力量、理性的象征。

技能提升与训练

训练内容：立体构成。
训练项目：不同材质的立体构成。
项目要求：设计 1～2 个立体构成作品，形式、尺寸、材料不限。
具体操作：首先，构思好要运用的材质，可以任意选择，运用相应的工具进行裁剪；其次，合理摆放各材料的位置，并进行适当的调整，直至呈现最佳效果；最后，运用白乳胶、502 胶水等黏合剂进行粘贴固定。

10.3 立体构成的空间造型表现——对比与调和

虽然每个人对于美的认知不同，但形式美的法则是获得大多数人共识的。形式美是指所有美的形式的某些共同特征。

对比与调和可以说是形式美的总法则。对比与调和是一对矛盾关系体，对比主要突出物质形态间的差异性，而调和则强调物质形态的共同性。没有对比的形象就不够鲜明，没有调和的形象就杂乱无章，两者关系是相辅相成的。我们生活居住的世界就是充满对比与调和的整体，如果只有统一而没有变化，生活就会单调乏味，所以对比与调和会形成和谐，这才是形式美感的最终要求。

可以形成对比的因素很多，诸如黑白、曲直、动静、隐现、薄厚、高低、大小等。组成矛盾的双方越接近则越调和，越远离则对比越强烈。

10.3.1 形状的对比与调和

形状越接近越调和，大小越接近越调和；形状迥异，差距大，大小相差悬殊，则对比越强烈。对比强的形状如需调和，可在线性上做近似处理，使不同的形状接近。当形状较为复杂时，主要着重于调和，以免太过不同反而烦琐。而近似、重复、整齐的形体则要在对比上下功夫，以免产生单调、乏味感。图 10-21 所示的古罗马大角斗场的每一个门洞的形状及进深体现出对比与调和。图 10-22 所示的法国巴黎市的凯旋门的中央门和两边的门在高度上形成对比，突出主次关系，形状上进行近似调和处理。

10.3.2 方向的对比与调和

方向对比是较强烈的对比手法，可以是竖向与横向的对比，也可以是直线与斜线的对比，或是左右方向的对比和前后方向的对比。但这种两个方向的对比一般都会以其中一个方向为主体，另一个方向为副体，这样才能形成有轻有重、有主有次的生动造型。

图 10-21 古罗马大角斗场

图 10-22 法国巴黎市的凯旋门

对比是差异的强调,造型要素存在形体的对比、大小的对比、质量感的对比、刚柔的对比、虚实的对比、动静的对比等。当同一作品中我们使用到这些对比方式时,能够使作品显得更加生动。如图 10-23 所示,在一个纸质立体构成作品中可以看到一定数量的颜色、体积、质量均不同的梯形体。这些梯形体颜色丰富,但整体的色调统一,所以在视觉上给人一种比较舒服的感觉。因为体积的大小不一,让人产生不一样的质量感,使得整个作品显得十分活跃。这里的对比起到了差异的作用,在对立统一中显得更加精彩。

图 10-23 纸质立体构成作品

而方向上的调和主要体现在以下方面,如果方向上形成强烈对比的物体,则可以在大小上作相等或近似处理,也可以在线形上适当调整至相似。

当立体构成的元素差异过大时,就需要使用一些元素对它进行调和,从而使立体构成中的各种要素显得和谐而统一。调和元素可以是对比双方亲近的元素,也可以是两者不同的元素,但这种元素要具有稳定画面的作用。图 10-24 所示是一个系列中的一种化妆品。当我们要把这一系列的产品展现在人们面前时,则包装使用同一种色调,配以同色的橘皮加以辅助,最后再配以柠檬,强调整个系列的美白作用,会让人感受到整个系列的整体性,广告画面也更加和谐统一。

10.3.3 材料的对比与调和

每种材料都有自身的质地和性能,通过不同材料间的对比,可以产生较强的感染力,带给人们丰富的心理感受。图 10-25 所示为学生制作的立体构成作品,材质上选用 PVC 管与锡纸,产生材质肌理上的对比。

 图 10-24　画面显得和谐统一

10.3.4　动静之间的对比与调和

这里的动并不是指实际意义上的运动,而是心理感受中的动感。如图 10-26 所示,雕塑上半部分是一个运动的人并呈向前的动感趋势,下半部分为静态的圆形造型,形成动静对比。

 图 10-25　学生作品

 图 10-26　动静对比调和

10.4 立体构成的空间造型表现——对称与均衡

对称与均衡是自古流传至今的形式美法则,也是最常见的形式美法则。对称是指形态或物体在对称中心周边的形相同且相等。对称形式可以起到突出中心的作用。对称是一种绝对性的形式,给人一种秩序感,产生庄重、大方、平和的感觉。从另一个方面来看,对称由于过于绝对也会产生拘谨、呆板的感觉,所以需要灵活运用,运用不当会过分严肃,缺少活跃气氛。

对称可以看作是均衡的特殊状态。均衡就是在中轴线两边的形虽然不同,但在视感上有均衡感,这是一种力的平衡,比对称更具变化。均衡在整体结构形式上给人以不偏不倚的安定感觉。图10-27所示为法国马赛市的罗讷河口省会大厦,设计者为英国建筑师艾尔索普,整个建筑很明显不呈对称形,右侧的圆柱形建筑和左侧的长方体楼房交相辉映,在人们的视觉上形成一种均衡感。

图 10-27 法国马赛市的罗讷河口省会大厦

均衡讲求对中心的强调,如果在没有中心的均衡形式中去感知均衡是十分困难的事情。这个中心不一定是正中间,在立体造型中,为达到平衡,不仅是物体在力上的平衡,也是为达到心理量感上的平衡。除了必须要有个中心外,远离中心的次要副体应与靠近平衡中心的主体对照呼应,取得整体的平衡。图10-28所示为两个茶几的造型,在力学和视觉感受上都是十分均衡的。

图 10-28 组合茶几

10.5 立体构成的空间造型表现——尺度与比例

所谓尺度,是指整个形体与人体之比。所谓比例,是指形体自身各部分之间的比。尺度和比例其实都是相对的概念。

10.5.1 尺度

一般来说,尺度都有一定的尺寸范围,受人或物体的外形、动作幅度所制约,不能任意超越,有着特定的合理性。尺度的特点是,形体本身不能说明尺度的大小,必须和其他物体相比才能呈现。

10.5.2 比例

比例起源于古典建筑。在立体造型中,比例是指造型整体与部分或部分与部分之间特定的数量关系。任何一件完美的立体造型作品都具备和谐的比例。图 10-29 所示为古希腊的帕提农神庙,其中隐含诸多黄金分割关系。巴黎圣母院(见图 10-30)正面的分割就是遵循了黄金比例分割。

✚ 图 10-29 古希腊的帕提农神庙

图 10-30　巴黎圣母院

10.6　立体构成的空间造型表现——节奏与韵律

节奏和韵律原本只是音乐艺术中的词汇,在立体造型中的节奏与韵律只是借代词。在立体造型中,节奏表现为造型要素有秩序地进行,节奏感的强弱与构成元素有关,元素复杂,节奏感就强烈、丰富。

韵律是节奏的升级版本。有规律地变化的节奏称为韵律。节奏呈现的是一种秩序、理性,而韵律更为丰富,着重于情感,韵律是有感情的节奏。当节奏吻合人的心跳节拍时,我们觉得这种节奏是平和、安详、温馨的韵律;若节奏快于心跳,则可以形成紧张、热烈、不安、恐怖、兴奋的韵律;若节奏慢于心跳,则给人沉闷、消沉的韵律感。韵律有以下几种表现形式。

10.6.1　重复韵律

重复韵律是指某一基本型呈左右变化的重复。形态重复而间距不同的立体造型会给人一种静态的重复韵律感。图 10-31 所示的屏风设计采用椭圆形卡纸桶连接而成,可以摆成任意形状,带有动势的韵律。

10.6.2　渐变韵律

立体造型的各要素发生顺序的发展变化,可以产生编排或组合上的疏密、厚薄、方向等渐变。渐变可以在视觉上引发一种自然扩大与自然收缩的微妙感觉。渐变一定要以优美的比例为基础。图 10-32 所示为丹麦设计师保罗·汉宁森设计的灯具,带有渐变的韵律形式,造型上还有一种向外发散的动势。台灯造型参考了花蕊的外形,球状顶端是镀金的 ABS 塑料,为了提高亮度并反射和传播由中心灯泡发出的光线。

图 10-31　屏风设计

图 10-32　保罗·汉宁森设计的灯具

10.6.3　起伏韵律

起伏韵律是指物体常会出现高低、大小、虚实的有规律的起伏变化。例如，自然界中的山峰有高有低（见图 10-33），海浪起伏波动，这种造型较为活泼而富有动感。又如，图 10-34 所示的休闲椅是用板材胶固定而成的，延绵不断的曲线显得整张椅子的结构非常牢固，并且可以恰到好处地支撑人体的各个部分。

图 10-33　自然界中的山峰

第 10 章 立体构成的材料与空间造型表现

图 10-34　符合人体曲线的椅子

10.6.4　交错韵律

交错韵律有强烈的动感，物体会作上下、左右、前后有规律的交错或旋转。中国古代的太极图是较早的典型的交错规律形式。图 10-35 所示的阴阳椅则带有左右旋转、扭动交错的动态。

图 10-35　阴阳椅

10.7　立体构成的空间造型表现——联想、想象与意境

虽然联想、想象与意境不能说是形式美的基本法则，但我们如何创作一件美的、让人认同的立体造型作品呢？这时作为心理范畴的联想、想象与意境就显示出重要性了。

10.7.1 联想

联想是暂时性神经联系的复活,它是事物之间联系和关系的反映。客观事物是相互联系的,客观事物或现象之间的各种关系和联系反映在人脑中就会有各种联想,有反映事物外部联系的简单、低级的联想,也有反映事物内部联系的复杂、高级的联想。一般来说,在空间和时间上同时出现或相继出现,在外部特征和意义上相似或相反的事物,反映在人脑中并建立联系,以后只要其中一个事物出现,就会在头脑中引起与之相联系的另一事物的出现,这便是联想。

联想与一个人的经历和认知水平有关,一个联想能力丰富的艺术家才更有机会创造出激动人心的作品。

联想的类型分为接近联想、类似联想、对比联想。

接近联想是指事物与事物之间在空间与时间上产生的联系。比如有句话叫菊黄蟹肥(见图10-36),意思就是菊花开时就会想到螃蟹到了一年中最好吃的时候,这就是接近联想。

✝ 图 10-36 菊黄蟹肥

类似联想是指由对一件事物的感知引起与其性质近似的事物的回忆。比如,图10-37所示是以火柴为造型的落地灯设计,火柴的火光与灯光会产生近似感。

✝ 图 10-37 火柴落地灯

对比联想是指事物之间具有相反特点产生的联系,例如夏天炎热时,人们会想到凉爽的事物。

10.7.2 想象

想象是人在脑中创造出现实中不存在的事物的形象,这是人所独有的特殊形式的思维活动。

想象不是无根浮萍,都是基于现实生活,根据生活中的现实原型并经过艺术加工而创造出来的。比如,图 10-38 所示的《呐喊》雕塑形态上像是人张嘴向天高声呐喊,生动且富有趣味性。

↑ 图 10-38 《呐喊》雕塑

10.7.3 意境

意境就是主观情感与客观景物在艺术作品中的统一。意境是衡量艺术美的一个重要标准。一件好的作品必定融入了作者的某种情感。不同的意境有着不同的广度、深度和思想的意境,也决定了作品的性质和水平。

如何产生良好的意境呢?意境的创造必然是基于人的感情,没有感情就没有所谓的意境。另外,创作者需要深入了解所表达作品主题的客观事物的形象,有了主题,再加上对客观事物的了解,然后发挥丰富的想象力,就可以创造出耐人寻味的意境。

小 结

通过本章的学习,我们认识了立体构成材料的分类,了解了立体构成材料的综合特性,掌握了立体构成空间表现之对比与调和、对称与均衡、联想与意境。

第四部分

构成的应用

现代社会中,全方位的物质水平的提升促使精神内涵方面的需求越来越迫切,融合其中的时代化艺术设计与经济、文化、信息媒介、科技创新诸多方面有密切联系。此种情景给设计提出了更高的要求与期待,也为从业人员提供了更宽广的思路及发挥的余地,彰显了与时俱进的良好态势。作为设计的基础形式,构成致力于探索富有新意、内涵化、时代化的设计表现新形式,既要服务于现实生活,又要反映时代生活发展变化等方面的新气象。

构成作为设计的重要基础,作用不可小觑,基于此的理论研究与实践训练不应局限于简括性的、表象化的方面。实际设计时应将实用功能与审美功能紧密融合,体现出造型、色彩、材料、虚拟现实、媒介媒体等诸多方面的设计综合凝练,进而融合人文素养、文化脉络、资源利用、空间情景、社会环境等方面的因素,将是设计领域的拓展方向。

学习的目的在于应用,而对于构成的学习更为重要的是,将各元素及构思思路、审美理念进行融合,体现的将是全方位设计理念指导下呈现的视觉、知觉效果。

第11章 平面构成的应用

平面构成主要是集中于平面化的、二维化的分析与探究，更多的是结合形式的法则之美来进行，并且不断丰富与完善形式美的样式，与时代化的审美趣味结合，进而提升审美认知理念与设计的内涵。实际中的探索与应用在视觉的作用与感知的基础上发挥效用，有助于培养合理化的二维设计思维想象力与基本审美设计思维能力，特别是在各种形式的应用中体现出综合的、全方位的构思设计素养。

11.1 平面构成在视觉传达设计中的应用

平面构成在基于二维的、平面的研究过程中融合了各种元素对于视觉的影响，体现了良好的审美价值，贴切于现实生活中的视觉传达的需要。它与视觉传达在艺术形式上是最为接近和相似的，它们都是以平面为载体来展示其魅力，只是视觉传达更贴近人们的生活，比平面构成更具实际意义和实用价值。从构图、组织、框架等不同的方面进行的分析是各元素的综合表现及创造性的反应在视觉效果下的呈现（见图11-1～图11-6）。

图11-1 平面构成的视觉传达运用之一

图11-2 平面构成的视觉传达运用之二

图11-3 平面构成的视觉传达运用之三

图11-4 平面构成的视觉传达运用之四

图11-5 平面构成的视觉传达运用之五

图11-6 平面构成的视觉传达运用之六

平面构成经常在视觉传达设计工作中起到表达各自特征和信息的作用,它以符号为表现形式,这些符号概括而言通常可分解为点、线、面三种要素。"点"起到画龙点睛的作用,在一幅设计作品中可以吸引人注目和聚集关注。

在服饰的视觉传达设计中也有许多"点"的设计应用,通常在单点物品的设计中起到重要的修饰作用,诸如衣服的纽扣和配饰（见图 11-7、图 11-8）。

🔴 图 11-7 服饰"点"的视觉传达之一

🔴 图 11-8 服饰"点"的视觉传达之二

11.2 平面构成在环境艺术设计中的应用

平面构成主要阐述的是美学规律和美学法则在平面设计中的应用,它在各种设计领域起着举足轻重的作用,在环境艺术设计中也不例外。作为一种结构艺术的平面构成,在不同的审美表现与审美规律的基础下体现了美学化的意义。借助对于环境艺术的理解,是不同的形式在综合化的氛围中的展示,是一种视觉平衡化的表现,也是平面构成从二维向三维转化的结果（见图 11-9、图 11-10）。

环境艺术设计可细分为建筑艺术设计、室内艺术设计、景观艺术设计等。下面从点、线、面三个方面阐述它们在环境艺术中的运用。

11.2.1 点在环境艺术设计中的应用

在环境艺术设计中,在室内我们经常可以看到地板、墙面、吊顶,在室外则可以接触到广场、绿地等,这些都可以被认为是平面构成的许多结构平面。而在这些结构平面中,有室内空间环境中的点,也有室外空间中的点。室内空间环境平面构成中的"点"的形态有家具、装饰品、灯具（见图 11-11、图 11-12）；室外空间环境平面构成中的"点"的形态有树木、山石、雕塑（见图 11-13、图 11-14）及亭台。把大小一致的点按照一定规律的方向进行排列,从视觉上会让人产生一种由点向线变化的感觉；将大小不同、疏密有致的点根据点的构成原理进行排列

组合，可以形成散点式的构成形式；点的大小变化形态以及变化的轨迹、方向都会使之产生一种优美的韵律感；将大小不同的点有序地排列，会产生点的面化感觉；将方向相对大小一致的点逐渐重合，会产生一种微妙的动态视觉感。

图 11-9　平面构成在环境艺术设计中的应用之一

图 11-10　平面构成在环境艺术设计中的应用之二

第 11 章 平面构成的应用

图 11-11 环境艺术设计中"点"的应用之一

图 11-12 环境艺术设计中"点"的应用之二

🔸 图 11-13　环境艺术设计中"点"的应用之三

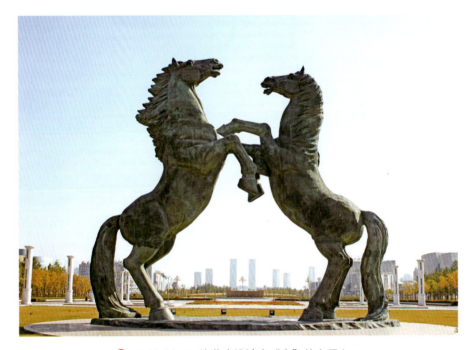

🔸 图 11-14　环境艺术设计中"点"的应用之四

11.2.2　线在环境艺术设计中的应用

　　线在室内空间环境中通常包括实线、虚线、轮廓线，它的表现形式非常丰富。实线在日常生活中多见于家具、门窗、柱梁，是实体形态形成的；实体间的缝隙、实体中凹入的部分如墙角线、窗型线等则属于虚线的范畴，它是实体中的空间线；将体、面的外缘相互交接，则形成轮廓线，主要体现在事物的外在形象上。按照不同的功能，可将室内的线分为承载的功能线和具有装饰意义的装饰划分线，功能线根据不同的要求形成水平、垂直、倾斜的线型；面被具有装饰意义的装饰划分线分割成若干部分，在整体上发生了变化，呈现出了新的图形。

"点"的运用可以使整幅画面变得充满活力,使画面有跳跃的感觉。"线"的运用可以使画面增加动感,它具备运动的特性。"线"的动感在建筑作品中体现得尤为明显。例如,著名的里昂火车站屋顶的流线型的曲梁设计结构(见图 11-15)。里昂火车站的屋顶以鱼骨为灵感,模仿鱼骨的形状,给火车站增添了动感的气息。另外一个"线"的运用的典型案例是作为体育场馆建设和使用的北京奥林匹克公园中"鸟巢"的设计(见图 11-16)。"鸟巢"的外观采用流线型,使得"鸟巢"的整体视觉形象充满着韵律的动感。

图 11-15 环境艺术设计中"线"的应用之一

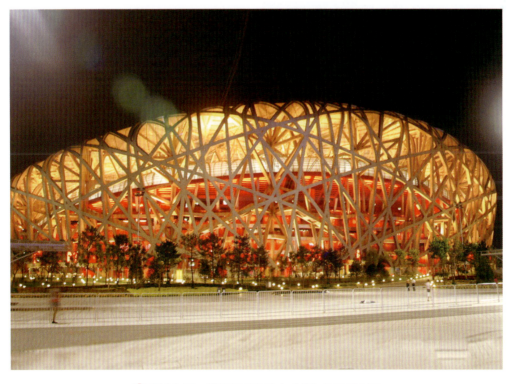

图 11-16 环境艺术设计中"线"的应用之二

11.2.3 面在环境艺术设计中的应用

在环境艺术设计中有两种形态的面,一种是片状形态,它是以片状形态独立出现;另一种是体的形态,它是以体的表面表现体的形态。片状形态有草坪、湖面、广场,它们不依附于建筑体的表面存在;与片状形态不同的是室内的屋面、墙面、地面,它们是限定空间的主要要素,这些要素依附于建筑体的表面存在。面的造型的构成方法主要有挖空、划分、互相穿插、重叠,它所运用的形式美的基本法则有重复、和谐、对比、对称、平衡、比例、重心、节奏和韵律等。在环境艺术设计中,可以使用面的构成方法并从平面构成的角度按照空间组织合理有序的内在规律将功能要求、材料使用、工艺流程、艺术风格、装饰造价与预算等各种综合因素描绘在平面的初步完成的方案图纸上。

面与面之间以分离、接触、透叠、覆叠等不同表现形式使得"面"的运用较"点"和"线"更为丰富。透叠这方面的构成形式经常被用在舞台设计和灯光效果上(见图11-17、图11-18)。这不仅对整个舞台的氛围起到烘托的作用,而且使得舞台上的灯光表现更具有穿透力和张力。覆叠这种表现形式在服装设计中普遍使用,其目的是使得服装更加有立体性和层次感。

图 11-17 环境艺术设计中"面"的应用之一

图 11-18 环境艺术设计中"面"的应用之二

11.3 平面构成在工业设计中的应用

平面化的内涵将工业设计的全部融汇到一起,更多体现出物质化的与精神化的融通,更要充分地考虑到人的审美心理和诉求,更好地反映出审美化、规律化、视觉化、形式化的统一,成为工业设计中重要的支撑。点、线、面的各种结合产生的层次感、秩序感是外化的美的集合,契合于规律性、美感的集中,它赋予工业产品一种生气和灵魂(见图11-19~图11-22)。

平面构成是在工业革命的背景下产生的,是理性和感性相结合的产物,是在二维的空间上研究形象与形象之间的排列组合。平面构成设计把技术和艺术完美地结合在一起,它是一个近代造型的概念,为工业设计的发展提供了美学规律和形式法则。工业设计是指以产品为对象的设计,这种由二维平面进入三维立体空间的构成表现的产品设计,以产品为对象,凭借设计师的设计经验及视觉感受而赋予材料、结构、形态、色彩、表面加工及装饰以新的品质,并由此展开形象设计。这与手工业产品和工业美术品的设计不同,工业设计的主要目的是满足人的个

第 11 章　平面构成的应用

图 11-19　平面构成在工业设计中的应用之一

图 11-20　平面构成在工业设计中的应用之二

图 11-21　平面构成在工业设计中的应用之三

图 11-22　平面构成在工业设计中的应用之四

体或是社会物质和精神上的需求,这种活动在特定的时间和特定的社会环境中进行。

在工业设计中,构成的形式主要有重复、近似、渐变、特异、对比、发射、肌理及错视等。这些构成形式在平面构成中也经常见到,它们巧妙地运用这种形式使得产品造型更加有美感。图 11-23 和图 11-24 所示是红酒架的设计,原料采用实木,并采用螺纹铆钉固定,架子由八个相同菱形的单体有秩序地组成,按照斜向的网格线排列,属于平面构成中的重复构成,不仅在视觉上给人一种井然有序的美的感受,而且在功能上也更加实用。

◆ 图11-23 平面构成在工业设计中的应用之五

◆ 图11-24 平面构成在工业设计中的应用之六

11.4 平面构成在计算机软件中的应用

结合时代及计算机辅助软件的发展而进行的设计，产生了各种不同形式的应用，阐述着美的规律及形式。

在当今时代，计算机的普及使得计算机艺术设计广泛应用在平面构成中。运用计算机的各种矢量图形设计软件（如 Illustrator 或 CorelDRAW）对几何图形进行排列上的变化，能得到不同的图形（见图11-25～图11-28）。在计算机辅助设计下，根据构思的视觉效果，用二维空间设计工具制作出不同种类特征的图形与相

◆ 图11-25 平面构成在计算机软件中的应用之一

◆ 图11-26 平面构成在计算机软件中的应用之二

似特征的图形,其最终的呈现效果比手绘更加精细和完整,这也是促进学生对平面构成理论知识的学习和掌握的一个行之有效的方法。学生对计算机艺术设计的应用,能使学生在设计时从二维的图形设计思维转变到三维立体的造型设计中,从而会进一步提高学生的三维立体设计的艺术设计操作能力。

◆ 图 11-27 平面构成在计算机软件中的应用之三

◆ 图 11-28 平面构成在计算机软件中的应用之四

小　　结

本章学习了平面构成在视觉传达、环境艺术、工业设计、计算机软件各个领域的应用,它不是针对某一类如广告设计、包装设计、室内设计、服装设计等具体的设计,而是一种抽象的、理想化的、具有平面性质的设计。本章主要是培养学生发现美、塑造美的方法和能力,并提高他们的创新思维能力和创造力。

第12章 色彩构成的应用

色彩构成集合了与色彩相关内容的重新构架,经过设计师的重新提炼和归类,融合人们的视觉、心理、情感等方面,使色彩的作用得到进一步的升华,体现出广泛的应用价值。

12.1 色彩构成在包装设计中的应用

包装设计对于商品来说是至关重要的,附着于包装之上的色彩更加富有感染力、吸引力,而色彩构成对于色彩的各种组合、配置及形式美的探索有着很好的借鉴意义。包装设计中对于色彩的运用要求很高,在色彩融合运用的过程中,将企业的相关内涵拓展到包装的设计应用上,有助于展示产品的信息,对激发企业的深层意蕴具有不可替代的作用。结合对于相应色彩的运用既符合审美的需求又能体现实际的需求,更多地表现了不同年龄阶段、不同阶层、不同审美理念的综合对于产品内涵的传达。在体现时代发展与特色的同时,综合不同的需求来进行筛选,也是体现了包装设计的内在需求,从而拉近了产品与消费者之间的距离(见图12-1、图12-2)。

图 12-1 色彩构成在包装设计中的应用之一

图 12-2 色彩构成在包装设计中的应用之二

色彩构成在包装设计中的运用是充分考虑人对色彩的知觉和心理的效果。在包装设计中,根据一定的色彩规律去组合、搭配、构成新的理想的色彩关系,通过对画面各色块的对比调和关系的处理,使得包装能够刺激消费者的感官,给消费者产生强烈的视觉冲击力,从而增强消费者的购买欲望。

包装设计中的色彩构成包括色彩的对比构成和色彩的调和构成。色彩的对比是指运用两种或两种以上颜色

形成在空间或时间上的色彩明度、纯度、冷暖、面积、位置的相互对比关系。为了满足消费者的视觉审美心理需求，要求设计者在进行包装设计时不仅要充分考虑到画面构成和设计定位，还要对色彩关系进行合理地安排。对于儿童产品的包装设计，在颜色上多采用色彩纯度较高和冷暖对比强烈的色调，产生强烈的视觉震撼力，以吸引儿童兴趣和注意力（见图12-3～图12-8）。对于男性消费者而言，多采用较沉着的中灰色系和明度、纯度对比较弱的色调（见图12-9、图12-10），而不会采用艳丽的色彩，因为艳丽的色彩会让人产生轻浮的感觉。

图12-3　色彩构成在包装设计中的应用之三

图12-4　色彩构成在包装设计中的应用之四

图12-5　色彩构成在包装设计中的应用之五

图12-6　色彩构成在包装设计中的应用之六

图12-7　色彩构成在包装设计中的应用之七

图12-8　色彩构成在包装设计中的应用之八

图 12-9　色彩构成在包装设计中的应用之九

图 12-10　色彩构成在包装设计中的应用之十

　　色彩的调和是按照一定的秩序把两个或两个以上的色彩组织在一起,在整体中产生变化的色彩美。色彩的调和包括对比调和构成、近似调和构成、同一调和构成。在包装设计中,如果颜色对比过于强烈,在视觉方面会让人产生尖锐的刺激感和疲劳感,这时应加入同一调和构成,在色彩中混入同一色,加强各色的同一因素,达到调和感强的色彩。

　　针对女性消费者的包装设计,为了体现女性敏感、复杂而又多变的审美特点,其色系多为柔和、清新淡雅的多彩色系（见图 12-11、图 12-12）。另一种调和是互混调和,即两种色彩互相混合,变成第三种颜色,这种色彩和原来的色彩都不会有很强的冲突。在包装设计中,互混调和很适合用来作辅助色或者点缀色。

图 12-11　色彩构成在包装设计中的应用之十一

图 12-12　色彩构成在包装设计中的应用之十二

12.2　色彩构成在室内设计中的应用

　　色彩运用于室内设计中,与空间及相应的环境紧密结合。在不同建筑装饰材料的应用中,附加上不同的装修材料体现出来的色彩,营造出不同的氛围与气氛,流露出的情调装扮着我们的生活,也极具特色（见图 12-13～图 12-18）。同时,在运用色彩构成的相关内容时有一定的规范与依据,目的是审美的又是艺术的。生活的空间

环境体现的色彩需求是极具生活化的,犹如生活层面的不同需求,冷暖的对比、明度的对比、纯度的对比及色彩情调的表现都是很好的反映。借此进一步彰显色彩的衬托、烘托作用,在社会、生活层面上发挥良好的作用。

图 12-13 色彩构成在室内设计中的应用之一

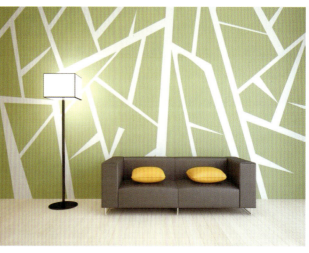

图 12-14 色彩构成在室内设计中的应用之二

图 12-15 色彩构成在室内设计中的应用之三

图 12-16 色彩构成在室内设计中的应用之四

图 12-17 色彩构成在室内设计中的应用之五

图 12-18 色彩构成在室内设计中的应用之六

下面介绍一下暖色系列。红、黄、橙色能使人心情舒畅,产生兴奋感;而青、灰、绿色等冷色系列则使人感到清静,甚至有点忧郁。白、黑色是视觉的两个极点,研究证实:黑色会分散人的注意力,使人产生郁闷、乏味的感觉。长期生活在这样的环境中,人的瞳孔会极度放大,逐渐感觉麻木,久而久之,对人的健康、寿命产生不利的影响。把房间都布置成白色,有一种素净感,但白色的对比度太强,易刺激瞳孔收缩,诱发头痛等病症。

美国学者研究发现:悦目明朗的色彩能够通过视神经传递到大脑神经细胞,从而有利于促进人的智力发育。在和谐色彩中生活的少年儿童,其创造力高于普通环境中的成长者。若常处于让人心情压抑的色彩环境中,则会影响大脑神经细胞的发育,从而使智力下降。

12.3　色彩构成在服装设计中的应用

现实生活中的服装色彩斑斓,能够反映出个人的气质、修养及内涵,服装以先声夺人的特点给人留下深刻的印象,而人们对于色彩的取舍及喜好在服装选择上得以体现。如何体现服装设计色彩的恰当性与合理性,在不同的地域环境中对于色彩的需求又大为不同,而色彩构成就给予了人们良好的借鉴性探索。随着时代的发展与社会的进步,为人们提供了更多的色彩运用和选择的物质基础条件,也能更多地体现出时代化的特色及审美的需求(见图12-19～图12-24)。

图12-19　色彩构成在服装设计中的应用之一

图12-20　色彩构成在服装设计中的应用之二

图 12-21　色彩构成在服装设计中的应用之三

图 12-22　色彩构成在服装设计中的应用之四

图 12-23　色彩构成在服装设计中的应用之五

图 12-24　色彩构成在服装设计中的应用之六

不同的人对服装色彩的选用是有区别的,这些区别主要是因为不同对象的年龄、性格、修养、兴趣、气质以及不同的政治、经济、艺术、文化、风俗、传统习惯的影响。优秀的服装设计作品,在色彩的选用方面是经过设计师仔细斟酌的,因为色彩的选用和搭配直接关系到服装整体的效果。

不同明度的色彩如果搭配在一起,给人的视觉感受是不同的。高明度的配色给人以优雅的视觉感受,这类颜色多以淡黄、粉绿、蓝色为代表,通常被认为是富有女性感的色调(见图 12-25、图 12-26);中明度的配色给人以含蓄庄重的视觉感受,不管对中年男人还是青年人来说都普遍适用,高纯度的红色、蓝色的色彩搭配使得青年人更具活力(见图 12-27、图 12-28);低明度的配色给人以庄重、文雅、严肃而忧郁之感(见图 12-29、图 12-30),这种配色,对于老年人来说显得含蓄且老沉,对于青年人来说则显得文静,这种色调是冬季服饰最常用的颜色。

不同纯度的色彩给人的视觉感受是不一样的,纯度高的色彩从视觉上给人以或华丽、或年轻、或热烈的感受,纯度低的色彩给人以朴素的感受。在明度和纯度差别都拉大时,服装的色彩给人的视觉效果就越强,形象也会更加明快;在明度和纯度都接近时,服装的色彩给人的感觉就越柔和,形象认可度也较差。

图 12-25　色彩构成在服装设计中的应用之七

图 12-26　色彩构成在服装设计中的应用之八

图 12-27　色彩构成在服装设计中的应用之九

图 12-28　色彩构成在服装设计中的应用之十

图 12-29　色彩构成在服装设计中的应用之十一

图 12-30　色彩构成在服装设计中的应用之十二

12.4　色彩构成在产品设计中的应用

处于社会飞速发展的时代，各种产品层出不穷，色彩的吸引力就显得尤为重要。从基本的小的用具到整体化的大的物件，都能够体现出色彩选择的引导性，反映出市场竞争化的需求。而色彩构成中对于色彩的对比、色彩的混合、色彩的不同运用都进行了相应的分析与研究，让产品在具有质量的同时进一步增强了外在的视觉冲击力，显示出至关重要的属性，增强了产品的吸引性与观感，烘托出了良好的产品感染力（见图12-31～图12-36）。

图12-31　色彩构成在产品设计中的应用之一

图12-32　色彩构成在产品设计中的应用之二

图12-33　色彩构成在产品设计中的应用之三

图12-34　色彩构成在产品设计中的应用之四

图 12-35 色彩构成在产品设计中的应用之五

图 12-36 色彩构成在产品设计中的应用之六

　　一个好的产品，功能是要首先考虑的，其次应考虑如何通过配色让产品更完美地展现在人们的面前。合理地运用色彩构成进行产品设计，在创造舒适的作业、工作和生活环境方面会起到重要的意义。比如想让环境变得更亮，通过色彩调节，不仅可以使得眼睛和全身放松下来，而且可以增加工作的乐趣，提高工作效率。

小　　结

　　色彩存在于我们现代生活的每一个角落，正因为有了色彩，才使我们的世界变得更加美好。没有色彩的设计是缺少生命力的。色彩作为最强烈的视觉冲击力、最清澈的视觉语言，在人们生活中起着先声夺人的作用。色彩作为一门学科，它总是伴随着人类的科学技术的不断发明创造而带来新的运用和变化。色彩在各个领域里的合理运用越来越引起人们的重视。

第13章 立体构成的应用

立体构成中空间、体积的营造体现出良好的立体造型能力与设计构思能力,与材料的结合表现中呈现出其魅力所在,在生活中的应用极为广泛。

立体构成应用于设计的维度比较宽泛,彰显了立体构成的魅力,在具体运用中包含了服装设计、雕塑、陶艺、工业设计、包装设计、环艺设计、3D设计等不同的方面,体现出广阔的应用空间。特别是借助于现代科技手段的进步而呈现的虚拟化的、综合化的空间应用与表现,贯通了塑造体积化的、空间化的、功能化的、审美化的元素,在生活的相关设计领域中不断发挥效用,映射出立体构成的多元应用平台,昭示了时代的气息与风貌。

13.1 立体构成在服装设计中的应用

服装对于人来说有着至关重要的作用,它对人体起到包装的作用,不同消费者的身材和喜好使得服装的存在形式也不尽相同。在漫长的人类发展过程中,服装在人们的生活中一直扮演着重要的角色。将实用的原则与审美的原则很好地结合于一体,并作为现实生活的重要见证。分析现当代社会的飞速发展及审美趣味、样式变化可以看出,设计理念与形式必须往前推进才能符合时代化的需求。无论是美轮美奂的图案、五彩缤纷的色彩,还是不同的款式、样式,体现的不仅是装饰性和实用性,还包括人类文化的历史、民族、社会、生活的气息的延展。

处于实际生活中,在挑选服装时会受到各种材质、色彩、质量等因素的干扰与影响,但不可忽视的重要因素是服装的造型款式、样式,它可以在整体上增强服装的创意性和唯美感。合乎人体工程的服装造型是依据人的身体的实际尺寸,从而满足社会化的消费需求,才能真正体现出服装的功能与作用。新颖的、时尚的、符合社会发展变化的新的造型形式是服装行业竞争的关键。立体构成的形式为空间构造设计提供理论支撑,合理地运用到服装设计中,能够为设计师提供新颖、独特的设计思路。在服装设计方面,服装上面的任何局部、式样的构成都会展示服装的设计理念及品质,体现出人与服装的微妙关系。在不同的服装设计构成元素运用中,领口的各种造型、裤管的不同曲直的设计、肩围的幅度造型等都充分体现了立体构成中线的元素、面的元素及体的元素的高度融合及应用。立体构成中的抽缩、层叠、褶皱、编织、缠绕等技术在服装设计中经常用到,这些技术不仅可以拓展服装的创意设计,而且可以使设计者充分发挥想象,使设计方法充分得到运用。与此同时,立体构成中对于材料的尝试与探索表现为服装设计材料的选择提供了良好的思路,从不同角度反映出服装的舒适性、审美性、设计性等方面的体现都能从立体构成的不同侧面找到依据,体现出立体构成在服装设计方面的应用。

日本的服装设计师三宅一生对于服装的褶皱设计就是立体构成在服装设计中的很好应用(见图13-1～图13-4)。颠覆了西方传统的服装美学观点,将褶皱运用到极致的三宅一生所设计的褶皱服装穿在身上时符合人

身体的曲线和运动的规律，修饰人体的不完美，提升人体形态的视觉效果，在平放的时候又如同一件雕塑品一般，呈现出立体几何图案。这种丰富的肌理感带给人们耳目一新的感觉。

图 13-1　立体构成在服装设计中的应用之一

图 13-2　立体构成在服装设计中的应用之二

图 13-3　立体构成在服装设计中的应用之三

图 13-4　立体构成在服装设计中的应用之四

13.2 立体构成在雕塑中的应用

雕塑作为一种重要的美化生活空间环境的艺术表现形式,越来越受到人们的重视与关注,特别是处于思想与观念深刻变化的新时期,在一些公共场所中显示出雕塑的独特价值。身处都市、城镇的不同环境中,随处可以看到雕塑的存在,与周围的环境交相辉映,体现出人工之美与自然之美的融合统一。室内雕塑的展示同样起到良好的装衬作用,烘托了艺术氛围,呈现出了良好的艺术气息。雕塑中体现出的空间的表现、材料的运用、形式美法则的运用是科学技术与艺术紧密融合的显示,生活环境中的雕塑突出了形体造型的构成理念及审美趣味,融合了体积的、空间的凝结,于此产生的信息传达、精神寄托是其他形式不能代替的。立体构成的观念及表现为雕塑的制作提供了良好的思路,是不同形式的转化。

立体构成与雕塑在"相貌特征"方面存在着相似之处。在20世纪初,一批现代雕塑家创立了立体构成设计,典型的代表人物是立体画派创始人——毕加索。他的极为前卫的代表作《吉他》(见图13-5)将木头和金属片拼贴,运用切割、折叠、穿透等手法来重塑金属,表现雕塑的空间和抽象图式,重塑了一个金属板制作的吉他。

另一位构成主义运动的发起者——塔特林受到毕加索立体画派风格的影响,从立体主义拼贴样式转化成点、线、面三度空间的构成,其代表作品是《第三国际纪念碑》(见图13-6),他以金属的直线与曲线螺旋式地构成框架,对欧洲的建筑产生了前所未有的影响。

图 13-5 《吉他》

图 13-6 《第三国际纪念碑》

13.3 立体构成在工业设计中的应用

工业设计的体现主要是功能化的社会需求,功能决定形式,从不同的角度来进行分析,确定工业产品的设计表现形式。在社会飞速发展的新时期,对于产品的功能有了新的认知与看法,并提出了更高的要求,此中体现出的不同形式已经超出了功能的部分,具有产品象征意义的品牌和外观,也是现代消费者所考虑的,基于此的精神内涵意义是不容小觑的。不同的功能中运用的线、面、体的综合表现及样式的侧向、曲直是合乎规律的、赋予美感的,从各种产品中呈现的立体构成的运用更加符合时代的功用观念。在融合了时代新技术的前提下,将材料与结构、形式与内涵进行完美地结合,凝练了立体构成的综合表现,是产品设计中的审美性、功能性、技术性的延展,具有借鉴意义(见图 13-7 ~ 图 13-10)。

⬆ 图 13-7　立体构成在工业设计中的应用之一

⬆ 图 13-8　立体构成在工业设计中的应用之二

⬆ 图 13-9　立体构成在工业设计中的应用之三

⬆ 图 13-10　立体构成在工业设计中的应用之四

工业产品的美感主要体现在两方面,一方面是形式美感;另一方面是技术美感。形式美感是考虑到产品的外形,唯美、富有寓意的外形可以带给消费者视觉的愉悦感,给人耳目一新的感觉。如现代的灯饰,消费者不仅关

注其照明作用,他们也更关注其美观性。现在的很多灯饰设计为了迎合消费者的喜好,采用拉伸、叠加、卷曲、切割等立体构成手法对灯饰进行设计来吸引消费者的眼球（见图13-11～图13-14）。

图13-11 立体构成在工业设计中的应用之五

图13-12 立体构成在工业设计中的应用之六

图13-13 立体构成在工业设计中的应用之七

图13-14 立体构成在工业设计中的应用之八

13.4 立体构成在包装设计中的应用

处于商业化社会飞速发展的新时期,商品的销售与推广显得尤为重要。包装设计是商业化过程中不能忽视的环节,而立体构成的各种制作形式有助于推动包装设计的创新与创意表现。无论是镂空效果（见图13-15、

图 13-16）还是浅浮雕效果（见图 13-17、图 13-18）在包装设计中的应用，都体现了立体构成造型在包装设计中所发挥的重要作用。

图 13-15　包装设计中的镂空效果之一

图 13-16　包装设计中的镂空效果之二

图 13-17　包装设计中的浮雕效果之一

图 13-18　包装设计中的浮雕效果之二

　　作为重要的展示形式，包装盒的不同立体造型展示了多元的空间及体积的营造，包装的新颖、独特等方面的性能有助于加深消费者对产品的印象。而在此过程中的包装制作材料的选择也越来越多样化，从而符合便捷性、廉价性、新颖性等不同方面的需要。因此，参照立体构成的各种形式更有助于包装设计的推陈出新。

　　商品包装设计中一个较重要的设计元素是包装的造型，包装设计从本质上可以理解是一种立体造型活动。包装的盒形设计及容器造型设计都是由其本身的功能来决定形态的，也是根据被包装产品的性质、形状和质量来决定的，将立体构成的原理合理地运作在解决包装的造型结构中是较为科学的一种设计手段。通过构成训练能使设计者掌握构成方法和形式，提高对立体形态的形式美规律的认识，培养良好的造型感觉和想象力，它的最终

形态可直接应用于包装设计中。

1．线材构成与包装设计

线材在立体造型中扮演着重要的角色,它决定形体的方向性,并可以把形象的轻量化表现得淋漓尽致。线材分为硬线材和软线材两大类。在包装设计中,线材构成有时可构成形体的骨骼,成为其构造;有时可成为形体的轮廓,产生速度感。包装设计中处处体现出线的运用,无论是直线还是曲线,都能尽显其韵律感和节奏感。如男士用品的包装一般都以粗线形态出现,可表现出男性的健壮有力和稳重感(见图 13-19、图 13-20); 女士用品的包装一般都以曲线形态出现,可表现女性优雅柔美和仔细敏锐感等(见图 13-21、图 13-22)。还可以利用线材的绳索结构等来编织打结(见图 13-23、图 13-24),进行外装饰造型构成,可广泛应用于一些以绳索、丝绢、皮革为材料的外包装设计中。

图 13-19 男士用品的包装之一

图 13-20 男士用品的包装之二

图 13-21 女士用品的包装之一

图 13-22 女士用品的包装之二

图 13-23　线材的绳索结构之一

图 13-24　线材的绳索结构之二

2．面材构成与包装设计

面材立体构成是由二维空间性质的平面材料所构成的立体造型,其情感特征为扩展感、充实感及轻快感。面的最大特征是可以辨认形态,它的产生是由面的外轮廓线确定的。面材加工的基本方法为折屈加工、压屈加工、弯曲加工等,包装设计的纸盒包装通常是用一定厚度的卡纸、底纹纸进行上述方法加工实践的,其成型效果丰富多样。包装设计中面材主要的造型材料有纸、塑料板、有机玻璃、电木板、皮革等;面材立体构成的形式有折叠构造、面群构造、柱体构造等,其中折叠构造可通过折和叠这两种手段来完成更多的外包装设计,可传达出非常简约的设计风格。用面材在包装设计中的要点如下:首先,面材可分为平面,也可分为曲面;其次,层面排的形式有重复、近似、渐变等,可让基本形进行连续发展;最后,可考虑大小、疏密等关系,使得包装设计的造型显得简洁、完整、统一。

3．块材构成与包装设计

块材是最基本的表现形式,这种形体具有充实感、厚重感。在形态上有几何体和自由体等,但基本形体的变形可以使几何形体具有生命感和人情味;自由体的范围应用很广,偶然形体给人自然、自由自在而美妙的感受,同时有机形也越来越受到设计师的欢迎,它给人以温和流畅感。包装设计中有些内容的设计反映出人们对自然形态的追求和渴望,设计时会使用扭曲的方法,使形体柔和且富于动态。在崇尚"人性化"设计的今天,设计师应该更多地了解有机形态,从自然界中得到灵感,设计出更多人们喜爱的包装产品。

13.5　立体构成在环境艺术设计中的应用

立体构成在空间中的应用在环境设计中体现得特别明显,结合技术、材料、艺术的各种手法,借助于空间环境的效应,营造合乎审美化、功能化的空间氛围。我们所见到的不同式样造型的建筑不仅是空间的体现,而且是艺

术化的体现。在室外环境中,建筑物的外观造型和绿化的点、线、面、体的元素的构架、布局关系与立体构成设计中的架构、组织关系不谋而合。

室内空间的布局与规划也能从立体构成中获取灵感,从空间的分割、分化等不同层面来进行。

图 13-25 所示为著名设计师郎佐·比亚诺设计的法国蓬皮杜文化艺术中心,这是一座充满未来主义风格的杰作。从整体上看,这个酷似一座工厂的建筑由纵横的玻璃管道、硕大的玻璃墙体和错综复杂的钢架结构组成,是立体构成中的点、线、面的综合应用。管道的外部设计,室内空间的充分利用,无不体现其对材料和科技的重视。

图 13-25　立体构成在环境艺术设计中的应用之一

20 世纪中后期现代景观艺术的标志性人物玛莎·施瓦茨在他的作品中将点的元素运用得淋漓尽致。其代表作之一为瑞欧购物中心(Rio Shopping Center)(见图 13-26)。玛莎·施瓦茨在设计时采用"基因重组式"的矛盾景观设计,在整个设计中起到了聚焦和引领的作用,大体块的钢管球以纵横排列的手法表现其独特的魅力,景观的周边是大量的金色青蛙,它们排列有序,构成了以点带线、以线带面的景观。这些碎石草坪带和蛙阵与钢管球在色彩、构造、材料等方面互为融合和衬托,给观者以视觉上的极大震撼。

图 13-26　立体构成在环境艺术设计中的应用之二

13.6　立体构成在 3D 设计方面的应用

现在是信息化的时代,数字化技术的飞速发展使得立体构成在虚拟空间下得以发展,主要体现在不同的 3D 或 CAD 软件的广泛运用（见图 13-27 ～图 13-30）。各种软件在设计方面的运用是对虚拟化空间与现实空间的转化,改变了人们的思维观念与生活方式,不断优化着设计的表现方式,很大程度上拓展了人们的设计思维,营造了良好的生活及工作空间。

图 13-27　立体构成在 3D 设计方面的应用之一

图 13-28　立体构成在 3D 设计方面的应用之二

第13章 立体构成的应用

◆ 图 13-29　立体构成在 3D 设计方面的应用之三

◆ 图 13-30　立体构成在 3D 设计方面的应用之四

小　　结

　　立体构成在现代设计中应用广泛，囊括了整个设计范畴。具体应用有现代雕塑和陶艺、染织服装设计、包装设计、工业设计、环境艺术设计等。因此，计算机所强调的材料具有很强的时代空间感，被更多地运用到生活的各个领域中，时代赋予设计师一种更高的责任和使命。造型美和功能美的表达及审美原则会随着社会生产技术的发展而发展，这一切都使立体构成在诸多设计领域中具有很强的应用性和广阔的发展空间。

参 考 文 献

[1] 瓦西里·康定斯基. 康定斯基论点线面 [M]. 罗世平,译. 北京：中国人民大学出版社，2003.

[2] 王令中. 视觉艺术心理 [M]. 北京：人民美术出版社，2006.

[3] 鲁道夫·阿恩海姆. 艺术与视知觉 [M]. 滕守尧,朱疆源,译. 成都：四川人民出版社，1998.

[4] 兰·巴尔特. 符号学原理 [M]. 李幼蒸,译. 北京：中国人民大学出版社，2008.

[5] 徐恒醇. 设计美学 [M]. 北京：清华大学出版社，2006.

[6] 赵毅衡. 趣味符号学 [M]. 重庆：重庆大学出版社，2015.

[7] 曹晖. 视觉形式的美学研究 [D]. 北京：中国人民大学，2007.

[8] 李砚祖. 视觉传达设计的历史与美学 [M]. 北京：中国人民大学出版社，2000.

[9] 赵殿泽. 构成艺术 [M]. 沈阳：辽宁美术出版社，1987.